U0154043

走訪京阪神特色咖啡館

CHEZ——日常工事

咖啡關西

Chez Kuo 著

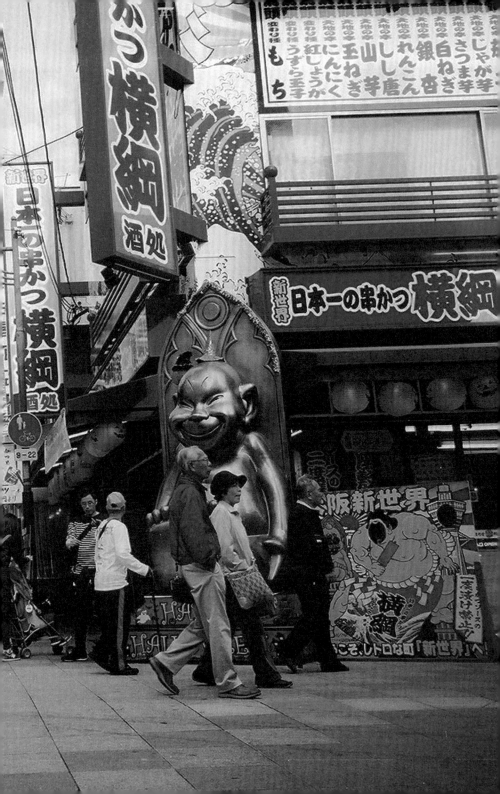

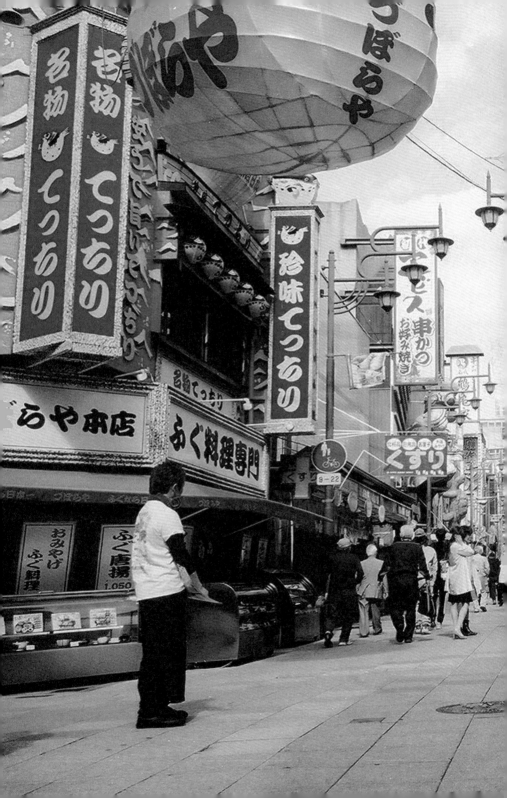

再接再厲，前進京阪神

距離上一本書完成不到半年時間，更準確的應該是說，在《東京咖啡選》出書發行之後，一個衝勁之下，就決定了這一本書的誕生。想說既然東日本都出了，那西日本應該也要來匯集成冊一下，這樣把東、西日本的咖啡館都交代完一輪，對自己來說也是某種成就的解除吧！

這一次《咖啡關西》的目標，當然就是以大家旅遊熟悉的京都、大阪、神戶為主要地區，還增加了中部大城——名古屋，總共七十餘間的咖啡館。與前一本《東京咖啡選》一樣，精選了我曾到訪推薦的咖啡館們。

想起了第一回衝動前往關西，是看了宮藤官九郎編劇的電影《舞妓Haaaan!!!》。背景舞台正是京都祇園，為了日劇或電影景點衝日本，也不是第一次了。從池袋西口公園到小海女的東北久慈市都跑過，把這些特別的景點，融入每一次的旅行之中，增添更多

的樂趣存在。像我最近一次外出取材是從關西到名古屋，基本上就是日本戰國時代的舞台；而且在我出發之前，才一口氣看完了《信長協奏曲》的日劇與電影版本，所以理所當然地就順道走了幾個織田信長的歷史景點，剛好從信長公的生到死走一遍，然後腦海中一直浮現出小栗旬和山田孝之兩個主角的臉，整個入戲太深。

與關東（東京）相比，關西更適合當作旅遊首選，尤其是京都，已成為日本第一觀光大城，知名景點到處都充滿了來自世界各國的旅人，想體驗一下日本的「心」。傳統建築與大量的寺院神社，散發著東方的神祕感，是十分吸引人的點；再加上沒有東京的擁擠，更適合散步漫遊，拜訪各個寺院神社，尋找每個景點獨特的美麗。此外，大阪、神戶、名古屋也都有各自的特色，好好深入遊歷的話，每座城市花上一個禮拜時間都還不夠走透透。

這一次匯集的咖啡館，散布在這幾個城市之中，當然還是會以交通方便為主要目標，鄰近地鐵站、公車站等容易到達的點，才不會浪費了旅遊的寶貴時間。很多朋友會問，怎麼會找到那麼多的店家、怎樣才會收錄到書裡頭？這一點就要靠平日的資訊累積了。很多資料不是出發前一週才找就找得齊，基本上要對地理位置有一定的認識，多去幾趟或是待久一點都是必要的做法。重點是，平時就要從雜誌、網路去收集與整理

資訊，不單只是為了出書而做，而是要為了自己的每一次旅行先做好準備。如果事先在 Google Map 上儲存好地點標示，到了當地透過手機就可以知道附近有哪些地方能夠順便去參訪；或是到了當地之後，在街上散步遊走，也可能會遇到些許驚喜，尤其是咖啡館與咖啡館之間常常有許多連結，不妨趁機跟老闆打聽一下其他的推薦好店。

這次比較特別的，不僅僅是新派熱門的第三波浪潮的咖啡館，還增加了許多傳統的老咖啡館、喫茶屋。來到關西，不嚐嚐老口味的咖啡怎說得過去。傳統的口味是往深焙的口感趨近，自然也要配上些甜食緩和一下。而許多昭和年代就開業的老店，從裝潢、人文到咖啡本身，都有許多故事吸引著近幾年人們的注意，特地尋找老店鋪的滋味，瞭解一下這些開業半個世紀的店家，是怎樣可以持續著將手藝堅持下去。

除了咖啡之外，這回《咖啡關西》更多了些旅遊的推薦，從流行面的購物、球鞋，到文化面的寺院神社的介紹。不同的區域，有著不同於一般旅遊書的特色景點，也多了點旅遊的尋覓樂趣。畢竟來到日本，到訪關西，有著更多的傳統人文民情可以探索，要逛街有潮店，要散步有美景，對時間不多的旅者來說，就是要多多多參考些資訊，完整安排好整個行程，作足了功課之後再出發！

來到關西，我個人覺得就是放下一切煩悶，輕鬆走吧！一整天不要排太多的行程景點，兩三個景點就已經足夠。當然搭配著景點周遭附近的咖啡館，休息消磨一下時間，嚐嚐當地美味，體會一下不同於東京繁忙快速的步調，悠哉的閒晃在富有傳統昭和味的街道上，才是件正經事！

CONTENT
目次

CHAPTER

1

大阪
OSAKA

前言 —— 4

CHAPTER
2

神戶 KOBE

CHAPTER **3**

京都 KYOTO

CHAPTER_1

OSAKA

大阪

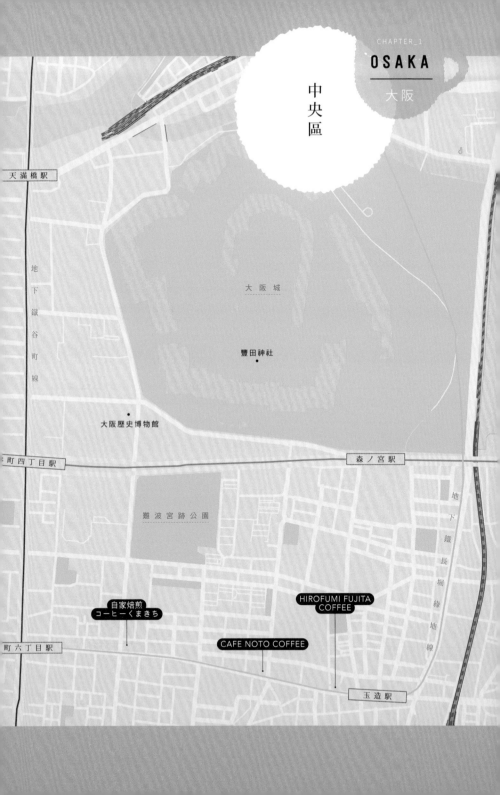

OSAKA

大阪

中央區

天滿橋駅

地下鐵谷町線

大阪城

豐田神社

大阪歷史博物館

本町四丁目駅

森ノ宮駅

難波宮跡公園

地下鐵長堀線地線

自家焙煎
コーヒーくまきち

HIROFUMI FUJITA
COFFEE

本町六丁目駅

CAFE NOTO COFFEE

玉造駅

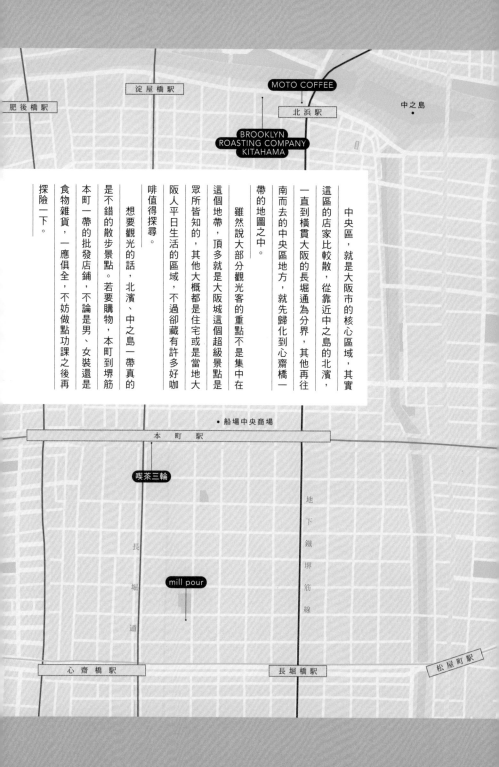

MOTO COFFEE

淀屋橋駅

肥後橋駅

北浜駅

中之島

BROOKLYN
ROASTING COMPANY
KITAHAMA

中央區，就是大阪市的核心區域，其實這區的店家比較散，從靠近中之島的北濱，一直到橫貫大阪的長堀通為分界，其他再往南而去的中央區地方，就先歸化到心齋橋一帶的地圖之中。

雖然說大部分觀光客的重點不是集中在這個地帶，頂多就是大阪城這個超級景點是眾所皆知的，其他大概都是住宅或是當地大阪人平日生活的區域，不過卻藏有許多好咖啡值得探尋。

想要觀光的話，北濱、中之島一帶真的是不錯的散步景點。若要購物，本町到堺筋本町一帶的批發店鋪，不論是男、女裝還是食物雜貨，一應俱全，不妨做點功課之後再探險一下。

船場中央商場

本　町　駅

喫茶三輪

長堀通

地下鐵堺筋線

mill pour

心齋橋駅

長堀橋駅

松屋町駅

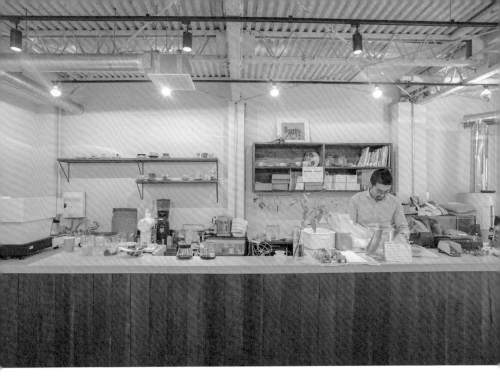

HIROFUMI FUJITA
COFFEE

ヒロフミ フジタ コーヒー

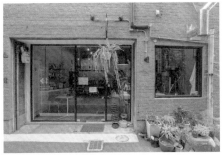

在日本街道巷弄裡頭總是會發現美好。

大阪市中央区玉造2-16-21
06-6764-0014
平日／11:00～19:00
週末例假／10:00～19:00
週一、每月第二個週二定休
http://www.hirofumifujitacoffee.com/
INSTAGRAM_ hirofumifujitacoffee

上／冷藏櫃裡隨時提供著十多種不同產地、焙度的豆子。
下／座位不多，採用著設計師椅讓人體會舒適空間。

路地裏的無數美味

總覺得有時候前往一家咖啡館，是個緣分。有時十分期待而大老遠直奔店家，卻換得了臨時休業的閉門羹，還不只一次。在大阪玉造站附近的HIROFUMI FUJITA COFFEE就是這麼一間對我來說需要緣分的咖啡館，跑了三回才喝到咖啡。前兩回都是遇到了教學課程時間而未營業，所幸玉造站不遠，才能多次挑戰。

從出站旁的一個巷弄走上階梯，低調的古銅招牌，推開玻璃門，寧靜的空間，座位是少數的十多個而已，是個能夠平靜下來體會咖啡細膩美味的場所。店裡頭有多達二十種產地與深淺不同烘焙程度的豆子可供選擇，看是要現場手沖或是義式濃縮沖煮，或是要買些豆子回家慢慢品嚐。當然，最好是先試試口感，再帶走一包咖啡豆是最好的打算。

除了烘焙、販售咖啡豆，店裡也常常舉辦咖啡教室教學，像是如何品嚐好咖啡、沖煮方式，或是拉花教學之類，將咖啡的所有知識與大眾分享，著實很想實際參與一次。

自家焙煎コーヒーくまきち

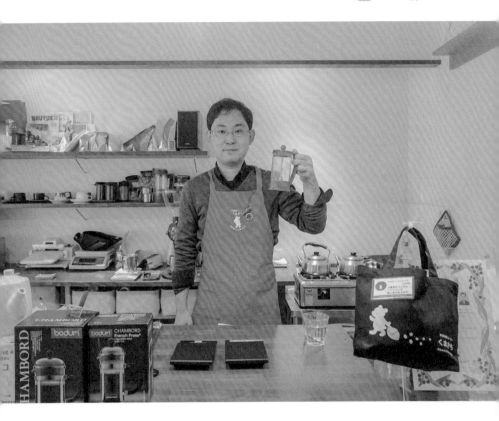

COFFEE INFORMATION

大阪市中央区上町1-26-14
06-6761-1096
12:00〜19:00
kumakichicoffee.wixsite.com
FACEBOOK_自家焙煎コーヒー　くまきち

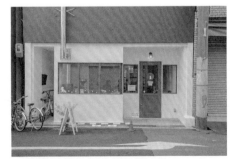

一絲不苟的白色牆面，顯得格外俐落有職人感。

傳統的日本咖啡，很多老店店鋪都採用自家烘焙方式，保留自己的獨特風味與穩定的品質，畢竟自家的風味是個招牌，能夠抓住老主顧挑剔的舌頭。

位在大阪谷町六丁目、自家烘焙生豆的くまきち（Kumakichi），主理人前田典彥先生就是十分注重每一杯咖啡的細膩口感，要給予客人最完美的味道。守護著紅色的烘豆機，堅持著每批咖啡豆的烘焙溫度細節，提供著最高品質的單品豆，給予客人專業的態度。

大紅的Logo上有著白色小熊，仔細看會發現連窗戶玻璃上都有其蹤跡，店名くまきち也是來自於前田先生從小擁有的布偶熊名字。他所喜愛的紅色，成為了店裡特別醒目的點綴，從烘焙機、座椅到愛用的法式濾壓壺、圍裙，還有標籤基本色都是鮮豔的朱紅，也展露了對咖啡的熱情。

熱情的前田先生會不斷的介紹店裡的一切，將咖啡更多的魅力，傳達給來訪的每一位顧客。

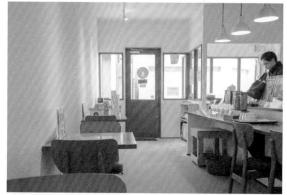

上／好的採光是咖啡館必要的因子之一。
下／多種豆子，還有詳細的解說產地資料、口感分享。

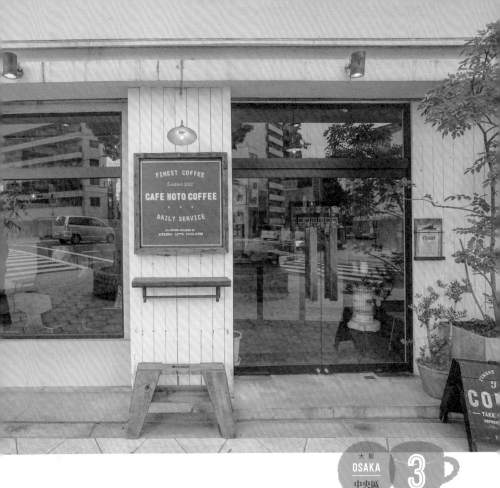

CAFE NOTO COFFEE

カフェ ノオト コーヒー

COFFEE INFORMATION

大阪市中央区上町1-6-4
06-4304-2630
平日／10:00〜18:30
週末例假／10:00〜18:00
FACEBOOK_ CAFENOTO COFFEE
INSTAGRAM_ cafenotocoffee

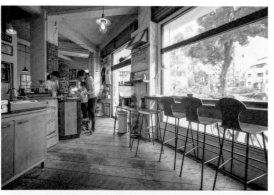

上／雖然說是街角，不過店內空間沒有顯得壓迫。
下／搭配一些小物老品，營造出角落空間的復古氛圍。

老傢俱與新咖啡潮流

有著復古風味，總是有些咖啡館的一種獨特魅力。當然，細節的拿捏十分重要，要不然太多舊品反而會顯得雜亂不堪。位在大阪玉造附近的CAFE NOTO，就將空間打造得恰到好處。

在長堀通與上町筋的交叉路口一隅，路口的行道樹叢讓店鋪與生硬的街道做個緩衝隔離，讓大幅玻璃窗有個可以喘息的平靜。十來個座位，一邊是舒適矮桌，另一邊則是靠著窗可以大幅迎取陽光朝氣，都採用了歐美老傢俱，與其空間內大量帶點仿舊木造的裝潢與裝飾，搭配十分得宜。

點杯咖啡，有許多萃取方式可供選擇，基本的V60、Chemax、Aeropress、法式濾壓，或是基本的義式濃縮，用不同的方式來呈現豆子本身不同的韻味。

搭配咖啡的輕食也相當的迷人，烤吐司、餅乾或是各種甜派等等幾項簡單的食物，可以搭配咖啡稍作休息，配合上舒服輕快的音樂，讓人遺忘都會生活帶來的緊湊壓力。

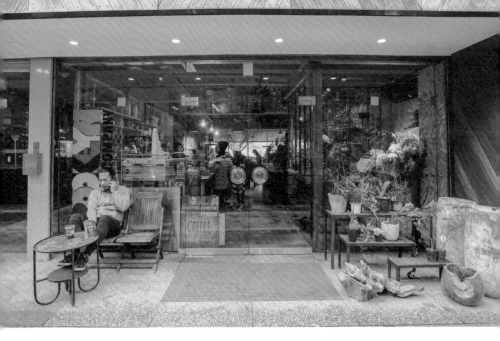

BROOKLYN ROASTING COMPANY
KITAHAMA

ブルックリン ロースティング カンパニー

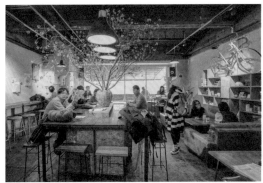

植物與咖啡結合的舒適空間，小酌一番也挺合適。

COFFEE INFORMATION

大阪市中央区北浜2-1-16
06-6125-5740
平日／08:00〜20:00
週末例假／10:00〜19:00
http://brooklynroasting.jp/
INSTAGRAM_ brooklynroastingjapan

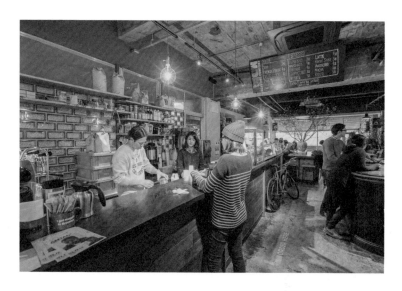

源自布魯克林美好滋味

BROOKLYN ROASTING COMPANY這個一聽就知道來自紐約的咖啡，是2010年才誕生、強調著環境保護與公平交易的年輕獨立咖啡品牌。它迅速的在2013年於日本開了海外的第一間分店，就座落在大阪北濱街道邊。

在淀屋橋與難波橋之間，伴著土佐掘川的流水，後方的陽台剛好正對著河岸對面中之島的中央公會堂。在這個擁有良好美景的一方，縱使離鬧區有點距離，人氣依舊不減，有著美景好咖啡的地方，怎樣都會有人氣到訪。

原本咖啡豆都從紐約空運提供，不過2016年在難波成立了新的烘焙工房（P.78）之後，除了依舊提供著品質優異的咖啡外，同時也供給全日本更多咖啡館使用。

除了河景空間，內部與花藝店bois de gui共用著空間，濃厚的美式仿舊店練氣息，與繽紛花藝無違和的融合出舒適空間。主要以義式咖啡為主，在這裡點杯熱卡布奇諾，細細品嚐著奶泡與咖啡的滋味，會有著置身紐約的錯覺。

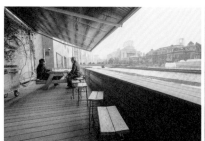

左／戶外空間，有著河景與對岸中之島的美好風光景致。
右／不同顏色的標籤，代表不同豆子的儲豆罐，伴手禮好選擇。

MOTO COFFEE

モト コーヒー

大阪
OSAKA
中央區

5

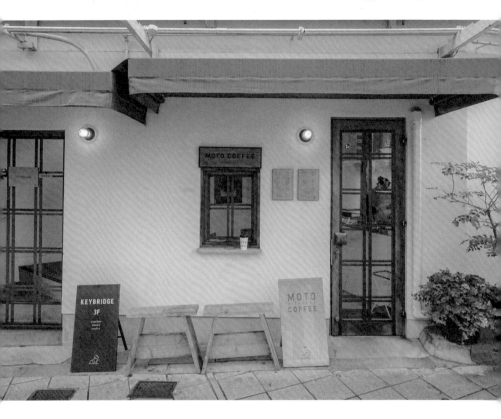

COFFEE INFORMATION

大阪市中央区北浜2-1-1
06-4706-3788
12:00〜19:00
http://www.shelf-keybridge.com/motocoffee.html

簡單乾淨的吧台，迅速俐落地提供每杯咖啡。

極簡的都會景致

中之島，這個大阪的綠洲，繼承了大正浪漫的精華，有著歷經百年的建築與近四千株玫瑰的花園，隨著兩旁的河川隔絕了都會的喧囂，是個屬於大阪人的文化散心之地。

能夠望著中之島美景，同時又能歇息喝杯好咖啡的地方，就首推在難波橋頭的MOTO COFFEE了。獨立的白色三層樓建築，依靠著旁邊的商業大樓，顯得格外嬌弱。而裡頭也是純白的色調，搭配上木質傢俱與溫暖色調的燈光，營造舒適的用餐環境。一、二樓是咖啡館空間，延伸向外面對著河岸的露台，則是好天氣時絕妙的位子。一覽中之島美景。三樓是選物店Keybridge，以品味生活的極簡風格日常雜貨為主，符合著整棟樓帶來的一致風格。

以義式濃縮為主，配合著各種傳統深淺烘焙度的豆子選擇，並分成法式、義式等配方，還有融合著日本在地的玄米口味的咖啡，搭配精緻的輕食蛋糕，細細的體驗著景致與美味的雙重享受。

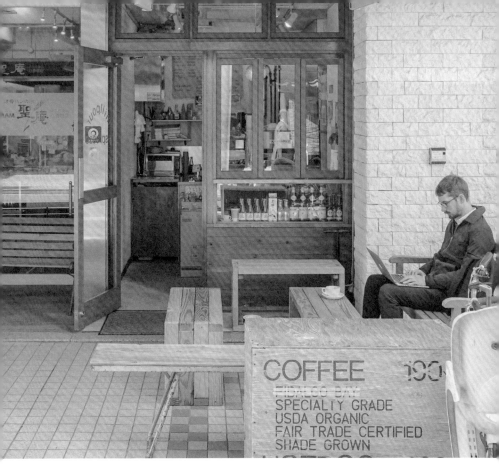

mill pour
ミルポア

大阪 OSAKA 中央區 6

COFFEE INFORMATION

大阪市中央区南船場3-6-1
06-6241-1339
平日／08:00〜19:00
週末例假／10:00〜19:00
http://www.millpour.com/
INSTAGRAM_ millpourcoffee

上／街角的小咖啡館，總是有著無窮魅力。
下／親切笑容的歡迎，是最溫馨的一刻。

嬌小卻充實的咖啡補給站

位於大家熟悉的心齋橋筋東側，南船場的區域，這一帶方正的街道中，遍布著大大小小的餐飲美食，各式料理林立，不論傳統日式或是異國美味通通都有，大多都是附近上班工作的當地人覓食的區域，而這樣的地方，當然少不了優良咖啡館的存在。

這日，到訪的 mill pour，從2010年開業至今，已經是每到大阪必要拜訪的經典店鋪之一。占地不大的店面，路過可能會一個不注意就錯過，這樣的迷你咖啡館，其實在日本非常多，以外帶作為主要營業項目，提供附近的上班族、過路的旅客一杯溫暖的咖啡。座位不多，頂多就三五個位子，或是裡頭小小的立食空間，讓生活中有個逗點可以喘息一下。

雖然只有三坪大的空間，但基本的品項都不缺少，以義式濃縮為主的選單，也有著我最愛加了氣泡水的濃縮咖啡。另外，當家的名物，熱狗堡，也是極為推薦的美味選擇。

純喫茶 三輪 Tea Room Miwa

大阪 OSAKA 中央區

昭和味 7

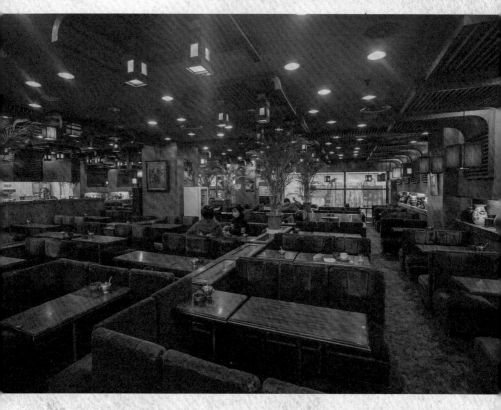

COFFEE INFORMATION

大阪市中央区船場中央3-3-9
船場センタービル9号館 B2F
06-6251-6777
07:30～19:00

早餐時間，點咖啡就送吐司與蛋的貼心。

上／雖然位於地下街，卻意外的寬
闊舒適。
下／深紅色的絨布沙發，多少有些
歷史感的浸漬。

赤色空間的古典愜意

本町附近，是大阪傳統批貨集散地，跑單幫、舶來品店的採買總會到此周遭選貨。尤其在阪神高速下的船場中心大樓，長約一公里的商店街裡，將近八百間的店鋪，包含生活雜物、服裝、飾品等等包羅萬象，而地下商店街也有許多的傳統平民美食。

在九號館的地下二樓，有著一間昭和風情的老式喫茶店，三輪，正是這一次的主角。1970年開業至今，每每經過，總是會被門外櫥窗的精美食品模型所吸引，這也是昭和風格的老咖啡館總會使用的道具之一。進入深褐色的玻璃大門，裡頭偏矮的絨布沙發格外的舒適，也沒有老舊的損壞感，在昏暗燈光下依舊保持十分乾淨。

來到這樣的老店，總是要先來杯日本基本的調和（Blend）咖啡，略微深焙，帶點炭燒香氣。在早餐時段，也有像中部地區贈送吐司的『モーニング（morning）』貼心文化。

這種昭和式的傳統老店，大多可以抽菸，怕於味的人可不要輕易嘗試啊！

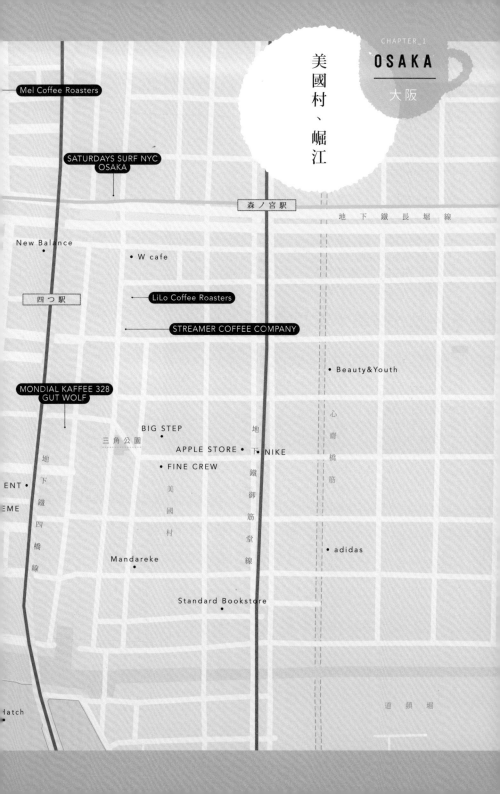

美國村、崛江

Mel Coffee Roasters

SATURDAYS SURF NYC
OSAKA

森ノ宮駅

地下鐵長堀線

New Balance

W cafe

四つ駅

LiLo Coffee Roasters

STREAMER COFFEE COMPANY

Beauty&Youth

MONDIAL KAFFEE 328
GUT WOLF

BIG STEP

三角公園

地下鐵御筋堂線

APPLE STORE

NIKE

FINE CREW

ENT

美國村

EME

地下鐵四橋線

心齋橋筋

Mandareke

adidas

Standard Bookstore

道頓堀

Hatch

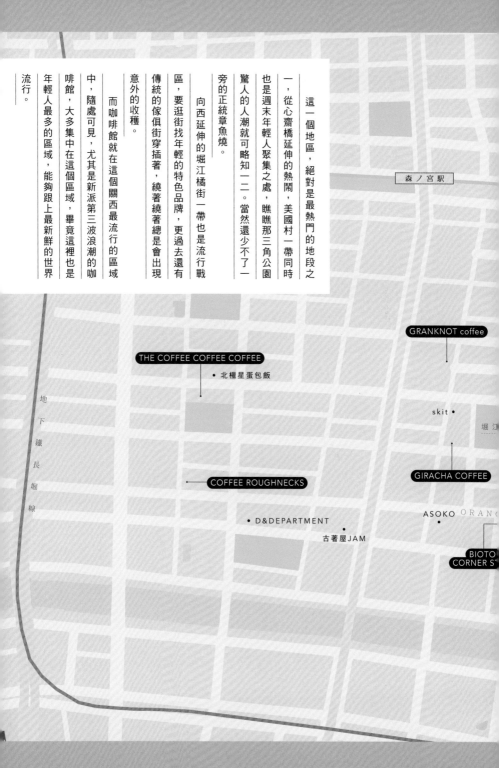

這一個地區，絕對是最熱門的地段之一，從心齋橋延伸的熱鬧，美國村一帶同時也是週末年輕人聚集之處，瞧瞧那三角公園驚人的人潮就可略知一二。當然還少不了一旁的正統章魚燒。

向西延伸的堀江橘街一帶也是流行戰區，要逛街找年輕的特色品牌，更過去還有傳統的傢俱街穿插著，繞著繞著總是會出現意外的收穫。

而咖啡館就在這個關西最流行的區域中，隨處可見，尤其是新派第三波浪潮的咖啡館，大多集中在這個區域，畢竟這裡也是年輕人最多的區域，能夠跟上最新鮮的世界流行。

森ノ宮駅

GRANKNOT coffee

THE COFFEE COFFEE COFFEE

● 北極星蛋包飯

skit ●

堀江

COFFEE ROUGHNECKS

GIRACHA COFFEE

● D&DEPARTMENT

古著屋JAM

ASOKO ORANG

地下鐵長堀線

BIOTO
CORNER S

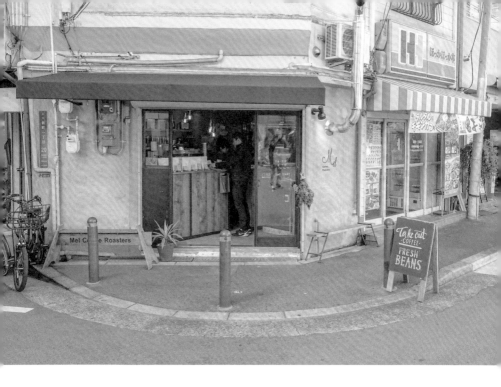

Mel Coffee Roasters

メル コーヒー ロースターズ

跟隨街角的香味發現

走在都市巷弄內，很容易在一個轉角就遇到間咖啡館，像Mel這種以外帶咖啡為主的小店，尤其甚多，但是要有特色、要有美味，這就不一定有了。

在崛江往北一點的新町，Mel於2016年一月，主理人文元正彥先生與妻子開始一同努力為這區帶來美味的咖啡。在世界各地當過背包客，尤其是墨爾本的咖啡文化，為他帶來了不少的歷練，也曾經在大阪名店mil pour（P26）工作過，接下來就是以自家烘焙的Mel繼續在咖啡路上給予每個客人最完美的味道。

小小店內，一台德國的Probat經典烘焙機成了重點。自家烘焙，能夠隨時掌握豆子的最佳狀態，提供著自家堅持的完美口感。

店內隨時提供著大概五、六種咖啡產地的豆子選擇，也提供熟豆與掛耳包的販售。點上一杯手沖或是義式濃縮，在外頭的板凳坐上一會，好好觀察一下在地生活的腳步，體驗一下大阪人的每日街頭風情，也是我的一大娛樂。

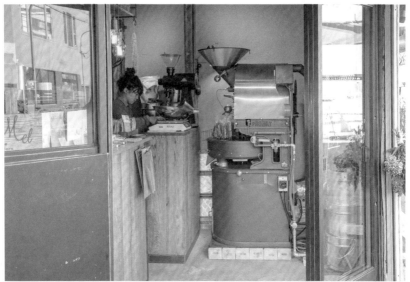

上／小店鋪裡藏著德國Prodat的烘豆機。
下左／隨時提供著數種新鮮豆子選擇嘗試。
下右／十分親切的文元夫妻，對於外國人也會聊上幾句問候。

COFFEE INFORMATION

大阪市西区新町1-20-4
06-4394-8177
09:00～19:00
週一定休
http://www.mel-coffee.com/
FACEBOOK_ Mel Coffee Roasters
INSTAGRAM_ melcoffeeroasters

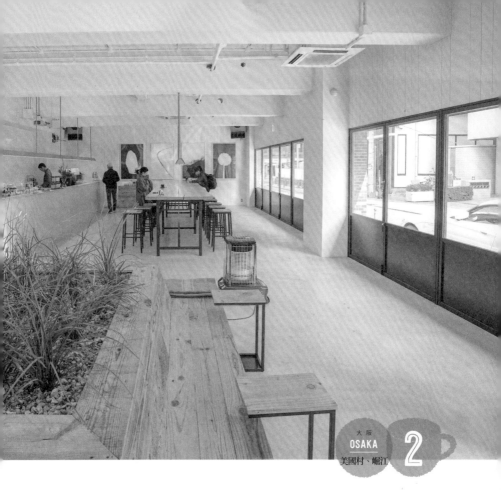

SATURDAYS SURF
NYC OSAKA

サタデーズ サーフ ニューヨークシティ

COFFEE INFORMATION

大阪市中央区南船場4-13-22
06-4963-3711
09:00〜20:00
https://www.saturdaysnyc.com/

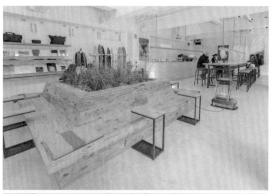

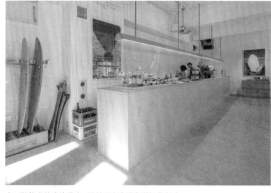

上／開放式的座位環境，跟外面窄小的街道挺是對比。
下／長長的水泥吧台，提供著義式、手沖等多樣選擇。

簡約的東岸衝浪熱情

日本的幾個大城市，都有著紐約品牌SATURDAYS SURF NYC的蹤跡。伴隨著簡潔不花俏的時尚，總是將咖啡吧融入整體的空間之中，帶來品牌生活的一致性。

大阪的SATURDAYS SURF NYC，應該是我個人最愛的一間分店，位於南船場靠近長堀通上轉角，兩層樓的大空間，讓整個視覺上寬廣舒適。服飾與咖啡空間分層進行，一樓的挑高空間，完全屬於咖啡館營運。

可以坐上將近二十人的長桌，與長吧台比鄰著。提供著義式濃縮與手沖等多種選項，與簡單的鹹派或是蛋糕搭配得宜。早上九點就開始營業，所以每次住在附近總會繞來吃一下早餐，在周遭店鋪都還沒開始營業之前，享受一下片刻的優雅寧靜。

當然，這是以衝浪起家的品牌，另一端放了整排的衝浪板，以及精選許多藝術設計、攝影相關的書籍以供翻閱，配合屋內的綠色植栽與長椅組合出輕鬆自在。

LiLo Coffee Roasters

リロ コーヒー ロースターズ

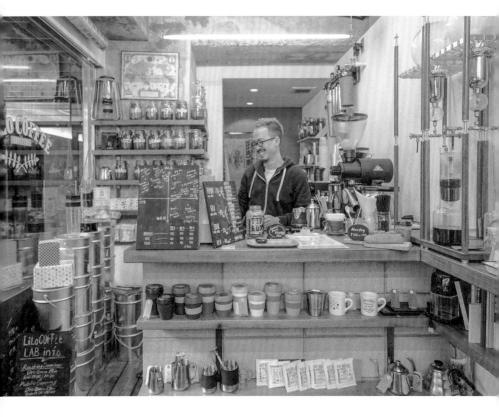

每杯咖啡都有著卡片解說豆子的專業。

COFFEE INFORMATION

大阪市中央区西心斎橋1-10-28
06-6227-8666
平日／11:00〜23:00
週末／13:00〜23:00
http://liloinveve.com/coffee/
FACEBOOK_LiLo Coffee Roasters
INSTAGRAM_lilocoffee

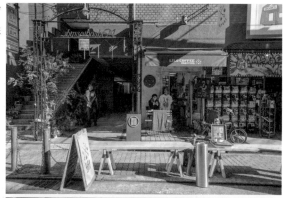

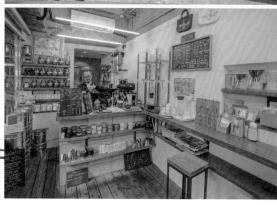

美國村低調好味道

美國村有間我絕對不會錯過，總是會繞上幾回的雜貨書店，Village Vanguard。裡頭東西千奇百怪，涵蓋流行、動漫等等多元次文化元素，全日本到處都有分店，一直是我的最愛之一。

而在美國村店旁，有間小咖啡館Lilo，總是有個充滿笑容、戴著眼鏡與小鬍子的主理人中村圭太先生駐場。迷你的小店鋪，幾個店內的高腳座位與外頭的長凳，給予往來客人歇息的一隅。

總是備有一、二十種的豆子可以選擇，吧台上也貼心的將咖啡豆的焙度與酸度做了十字軸的區分，點了單品上桌時，也會貼心的提供所使用豆子的資料卡，清楚說明了它的焙度、酸度與口感，以及適合使用何種萃取方式。

而Lilo也有自己的烘焙實驗室，除了供應所需的豆子之外，還提供杯測、教學等等與咖啡相關的分享。

人生瞬間，是在店裡注目的字句，也就是Life is short，是要你好好把握當下，然後得喝上一杯好咖啡才過癮。

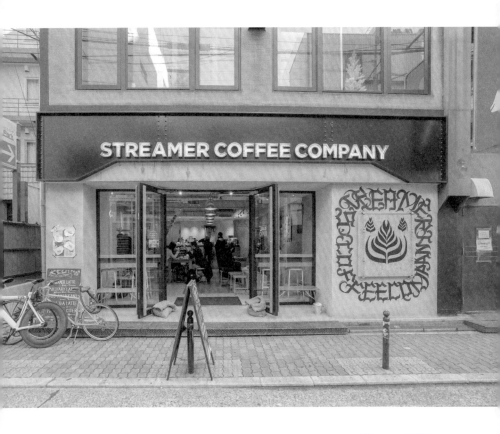

STREAMER COFFEE
COMPANY

ストリーマー コーヒー カンパニー

大阪 OSAKA 美國村、崛江 4

COFFEE INFORMATION

大阪市中央区西心斎橋1-10-19
06-6252-7088
08:00〜22:00
http://streamercoffee.com/
FACEBOOK_Streamer Coffee Company
INSTAGRAM_streamercoffeecompany

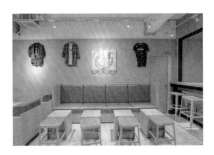

東京街頭西征大阪

一日，在大阪街頭意外發現了熟悉的斗大拉花招牌，這才知道原來STREAMER也攻占了大阪街區，在2016年初開了新的分店，為這個大阪的流行街頭前線，帶來新鮮的刺激滋味。如同澀谷、原宿的店鋪一樣，依舊充滿了許多街頭元素，滑板、塗鴉等等，點綴著明亮簡潔的店鋪內部。

一貫的水泥牆面與原木調的淺色組合，搭配上明亮通透的燈光，少了許多壓迫感，給予更多的視覺寬廣感。牆壁上的滑板結合拉花圖樣已經是每間店鋪的定番裝飾，雖然很想入手，不過就是得一次四片一起購入才夠味。另外，劍玉也是他們的熱門話題，架上幾組色彩繽紛的劍玉，讓人也很想嘗試玩玩。

雖然很少點加牛奶的咖啡，不過既然來到拉花著名的STREAMER，不免俗的總是要點上一杯分量充足的熱拿鐵，欣賞一下細膩的奶泡與咖啡交織出的美麗圖樣，慢慢啜上幾口，體驗熱牛奶與咖啡完美的交融。

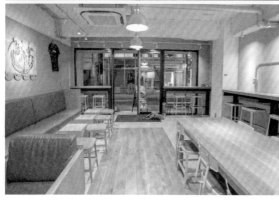

上／開放式的吧台，是咖啡館最吸引人的部分之一。
下／明亮俐落，是STREAMER一貫作風。

MONDIAL KAFFEE 328 GUT WOLF

モンディール カフェ サンニハチ ガット ウルフ

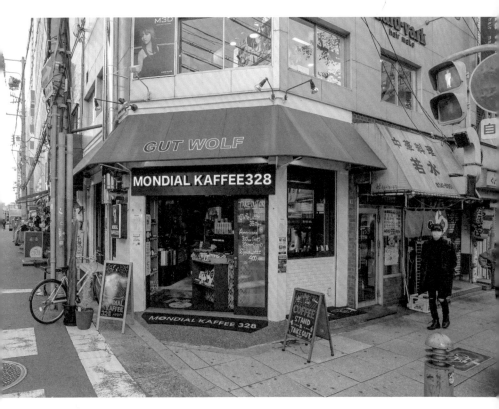

COFFEE INFORMATION

大阪市西区南堀江1-1-20 大阪屋ビル 1F
06-6541-3377
08:30〜21:00
http://mondial-kaffee328.com/
FACEBOOK_ MONDIAL KAFFEE 328 GUT WOLF
INSTAGRAM_mondialkaffee328GUTWOLF

SPIRITDUETTE 咖啡機真的很帥又未來感。

上／以外帶為主，不過還是有兩個小位置可以歇息一下。
下／店內的烘豆機就占了大半空間，卻也是重點。

培育世界頂尖拉花選手

先老實說，我跳過了MONDIAL KAFFEE 328的本店，而直接來到了從美國村三角公園，通往崛江路上會經過的GUT WOLF分店。MONDIAL KAFFEE 328培育了世界級的拉花高手，已經是大阪最著名的咖啡代表店家之一，這點已不用多作介紹，而且它也是大阪第一家採用Slayer咖啡機的店家。

除了咖啡，店裡同時還應許多輕食、甜點，而咖啡拉花當然成為了最注目的焦點名物。

MONDIAL KAFFEE 328採用的咖啡豆，從2016年開始，改採用自家烘焙的熟豆，就是在這間分店，GUT WOLF。以烘焙咖啡豆為主要工作，一台十公斤容量的Fuji Royal烘焙機占據了整個店面一半以上的空間，隨時工作著。而吧台裡則是採用了SPIRIT DUETTE這台未來感十足的咖啡機，為客人製作出一杯杯精彩的咖啡。當然，這裡是以外帶為主的咖啡吧，隨時提供著來往於熱鬧街道上的上班族與旅客咖啡因的補給。

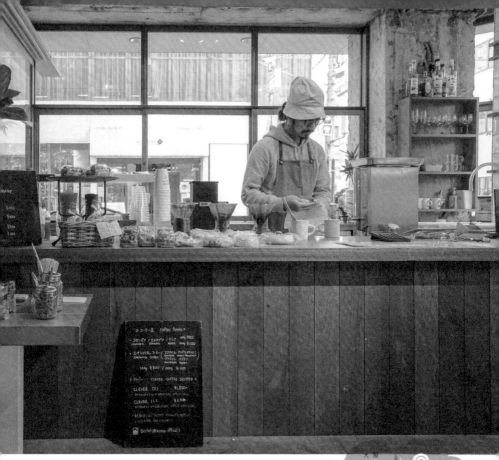

BIOTOP CORNER STAND

ビオトープ コーナー スタンド

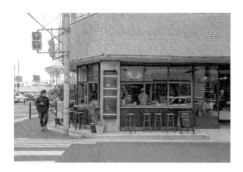

COFFEE INFORMATION

大阪市西区南堀江1-16-1 メブロ16番館
06-6531-8226
09:00〜23:00
http://www.biotop.jp/osaka/
FACEBOOK_ BIOTOP
INSTAGRAM_ biotop_official

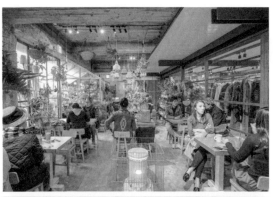

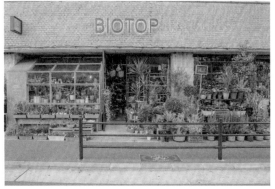

上／店中店的概念，另一半販售的各種植物花草。
下／原本是傢俱行改造成綠意盎然的複合空間。

打造綠意生活的模範

BIOTOP，是來自以日本知名造型師熊谷隆志為首的企劃，這個結合大量綠意、自然舒適、講究質感生活的複合式空間，為服裝、保養、生活雜物、餐飲一系列的生活態度，打造模範。

從2010年東京白金台開始第一間精彩的店鋪，並在2014年展開西日本計畫，在崛江的橘街街造了大阪分店。四層樓的建築，記憶中原本是棟傳統傢俱行，經過BIOTOP重新打造，成了橘街上最令人嚮往的精彩店鋪之一。

將咖啡設在一樓轉角，有著獨立的對外出入口與戶外窗台座位，享受著輕鬆街道上的悠閒。而另一面的出入口，則是伴隨著豐富綠意的大量植栽的BIOTOP NUSERIES，將咖啡與溫室結合，為整體空間增添許多自然優雅。

這裏沒有義式咖啡選項，只有手沖單品與咖啡歐蕾，以及簡單的輕食類別，是在這條橘街上的一個中點休息站，補充一下陽光、綠意，以及與咖啡因的交互作用。

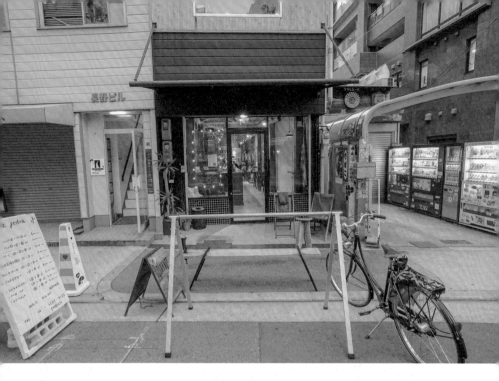

GRANKNOT coffee

グランノット コーヒー

COFFEE INFORMATION

大阪市西区北堀江1-23-4
06-6531-6020
08:00～18:00
週四定休
FACEBOOK_ Granknot coffee
INSTAGRAM_ granknotcoffee

牆上的電線走向也能成為裝置藝術。

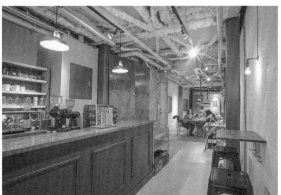

上／窄長的空間，卻也不感到壓迫的舒適。
下／職人的專注手藝，正也是手沖咖啡吸引人的部分。

堀江職人的用心專業

堀江，是個大阪的裏流行聖地，雖然沒有附近的心齋橋、美國村那樣人聲鼎沸，但卻也充滿了不少精緻與個性魅力的店鋪駐點在此。

GRANKNOT coffee就在堀江區域的邊緣，一個窄長不甚大的店鋪空間裡，十多個位子，總是只見到老闆一個人守護著這裡的一切細節。暖色系的燈光，為木調與白灰色牆面的空間，帶來親切的視覺感，不會顯得過分生硬。

記得第一回到訪，挑了個面對吧台的高腳椅座位，能夠欣賞Barista以專業手法優雅仔細地沖煮著每一杯咖啡，職人的手感，的確會讓每杯咖啡更加的受到味覺的美好，就連基本的美式，也能體驗到GRANKNOT的用心。

外頭設有單車架，給予單車族掛車的方便，幾個戶外座位與長板凳，的確適合享受午後陽光的慵懶，在這區沒有忙碌的都市感，有的是咖啡香氣，帶著悠閒在這街道中來回穿梭，尋覓著隱密角落的個性店鋪，尋找自己的心頭好。

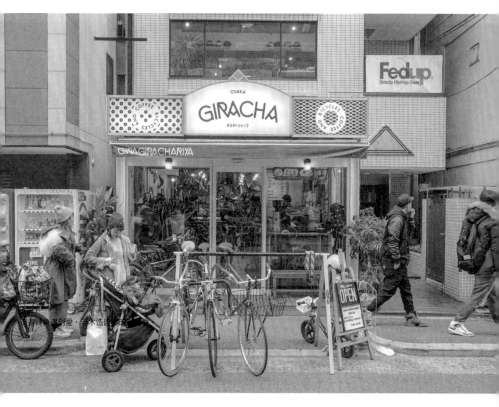

GIRACHA COFFEE

ギラチャ コーヒー

COFFEE INFORMATION

大阪市西区南堀江1-21-9
06-6534-2539
11:00〜20:00
週三定休
FACEBOOK_ GIRACHA
INSTAGRAM_ giracha_coffee

利用單車坐墊加工而成的高腳椅，有種微妙的感覺。

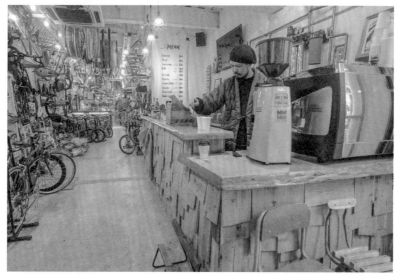

複合式的空間，吧台顯得格外注目。

單車與咖啡的文化融合

堀江這個孕育著許多大阪街頭文化的區域，充滿了各項流行元素。Fixed Gear單速車，也是街頭文化的一個重要元素。將單車與咖啡結合，在歐美街頭屢見不鮮，在台北也有Cycle Dummies Pitstop，而在大阪，就絕對會想到這間GIRACHA COFFEE。

若是沒有特別注意，或許只會將GIRACHA當作是一般的單車小店，畢竟外頭總是有許多車架擺著，這樣的個性店鋪，稍微害羞的人總是需要鼓起勇氣拉開大門。當然，裡頭主要還是以大量的單車用具為主，牆上與天花板掛滿了精緻的車架與輪框，以及各項專業的配件。

店內一隅的木造吧台，使用一台Nuova Simonelli的義式機，萃取著每杯咖啡，不論是基本的美式或是順口的拿鐵一應俱全。採用原STREAMER COFFEE的澤田洋史自創的個人品牌Hiroshi Sawada的豆子，同樣有著大量街頭元素的個性，在咖啡的選擇上，一定也有所共鳴。

左／滿滿的單車成車與零件，住在這裡一定要弄一台！
右／也提供啤酒，還有許多九〇年代的小物點綴著吧台的趣味。

THE COFFEE COFFEE COFFEE

ザ コーヒー コーヒー コーヒー

大 阪
OSAKA
美國村、堀江

9

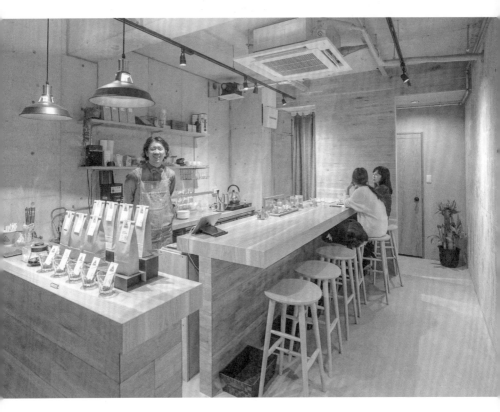

大阪市西区南堀江3-1-23
06-7713-1533
11:00〜20:00
http://theccc.thebase.in/
FACEBOOK_ The Coffee Coffee Coffee
INSTAGRAM_ thecoffeex3

就是這個Logo讓我印象深刻。

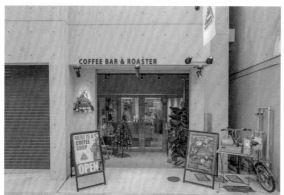

上／這樣水泥牆面與暖色燈光的組合最得我心。
下／自家烘焙出最滿意的口味，才有獨家的吸引力。

打造心中最高理想店鋪

一開始是這個三角形 Logo 吸引了我的注目，總覺得注重設計細節的店，咖啡也會有特別的風貌。2016年九月才開業的 THE COFFEE COFFEE COFFEE，主理人坂井秀彰先生選擇在崛江這裡打造自己理想中的咖啡館。

選擇了清水模外牆的俐落建築一角，與明亮整潔的店內設計，呵成一氣。只有六個吧台高腳椅座位，能夠讓坂井先生滿足每一位客人的需求，提供最好的服務品質。

採用 Fuji Royal 的烘豆機，烘焙著店裡需求，來自世界各地精心挑選的咖啡生豆，透過自己的專業與堅持，烘焙出屬於自家風味的魅力。隨時都提供著五種以上不同焙度、產區的豆子選擇，透過現場手沖，來呈現每支新鮮豆子帶來的不同口感細節與最佳風味。

而另外推薦的咖啡果凍加上一球冰淇淋，再淋上牛奶的美味，是深受女孩歡迎的甜蜜口感，同樣頗受青睞。

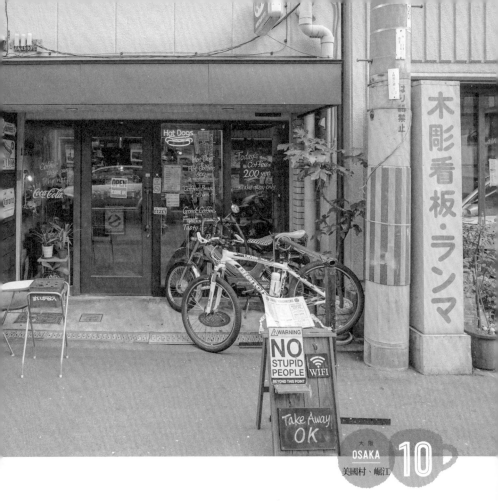

COFFEE ROUGHNECKS

コーヒー ラフネクス

COFFEE INFORMATION

大阪市西区南堀江3-3-12
06-6586-9182
平日／08:00〜16:45
週末／10:00〜17:45
週二定休
FACEBOOK_ Coffee Roughnecks
INSTAGRAM_ coffee_roughnecks

銘機E61與下面的美系海報吸引了全注目度。

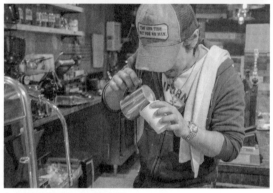

上／粗獷的烘豆設備，香味撲鼻而來。
下／主理人同樣也有著美式粗獷的外表，但拉起花來格外的細膩。

美系硬派與細膩手感融合

南崛江一帶，除了流行店鋪，還有也是早期傢俱店的集中街區，越往西邊走，傢俱店比例也越來越多，連知名的傢俱店鋪D&DEPARTMENT的大阪分店也在這裡駐點。

夾雜在這群傢俱商店之中，一間稍微昏暗的小店，因為HOT DOG的霓虹燈引起了注目。這是以自家烘焙為主的小咖啡館，COFFEE ROUGHNECKS有點硬派的店名，推開大門，裡頭也是符合硬派之名，運用許多美式粗獷風格的配件加持，老廣告鐵牌、漫畫、霓虹燈、騎士，與店內一角白鐵外觀的烘焙機十分相襯。只有吧台旁的幾個座位，一台經典FAEMA E61咖啡機提供萃取咖啡精華，另外也有手沖與Syphon可供選擇。

在紐西蘭待了十多年的老闆熊倉和彥先生，回到大阪，活用在那所學的咖啡技巧開了這間咖啡館。本身也是十分洋派作風，粗獷的外表，細膩煮著咖啡拉著花，堅持每杯咖啡都要完美的呈現，提供客人最代表自己風格的滋味。

Sneaker Shop Skit Osaka

已經絕版的鞋款要上哪找？來自吉祥寺的球鞋買取名店 Skit絕對是擁有最多稀奇古怪的鞋款聚集地。提供新舊、二手的交流買賣，熱門、冷門鞋款一應俱全，許多收藏品等級的稀有鞋款，在這裡或許都能一窺其本尊風采。

SHOP INFO
大阪市西区南堀江1-21-16 2F
06-6533-0405
11:00～21:00
http://www.k-skit.com/
http://www.rakuten.co.jp/skit/

球鞋世代在大阪

近幾年是球鞋的熱門年代，對於球鞋也有一番研究的我，來到日本自然會多多找尋一下鞋款資訊。而作為關西的街頭重鎮──大阪，當然會有許多精彩的球鞋店鋪，從心齋橋一帶到堀江橘街，最熱門的地段，藏有最多的精彩。這邊匯集了十二家以流行球鞋為主的店鋪給大家參考，提醒一下，日本定價不見得便宜，但是更多的特別款式與限定配色，才是來日本買鞋的最大誘因！

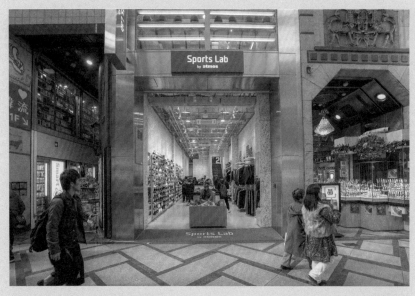

Sports Lab by atmos Shinsaibashi

作為知名球鞋店atmos旗下的一個嶄新支線，Sports Lab by atmos更強調的是都會時尚與運動流行的完美結合。除了鞋款，還提供大量的服裝來做搭配。想要打造運動時尚的造型，當然少不了許多熱門話題的發燒鞋款！

SHOP INFO
大阪市中央区心斎橋筋2-7-6
06-6484-6475 | 10:00～21:00
http://www.atmos-tokyo.com/

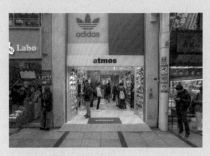

atmos Namba

起源自東京原宿的潮流連鎖鞋店，當然在大阪心齋橋一級戰區也不容錯過。店內販售許多特別的自家聯名鞋款或是特殊限定配色，白色的空間裡各式鞋款更顯奪目。除了球鞋之外，也有販售Be@rbrick系列。

SHOP INFO
大阪市中央区難波1-6-12
06-4708-3825 | 10:00～21:00
http://www.atmos-tokyo.com/

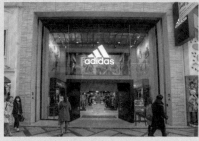

adidas
Brand Core Store Osaka

以「HomeCourt」主場為概念的新型態adidas 運動旗艦店，2015年開始在心齋橋商店街上登場。完整的adidas專業運動系列，當然少不了Boost系列的鞋款，以及女孩最愛的Stella McCartney系列了。

SHOP INFO
大阪市中央区心斎橋筋2-2-21
06-7668-4600 | 11:00～21:00
http://japan.adidas.com/

adidas Originals Store Shinsaibashi

日本最大的adidas Originals旗艦店，就位於關西年輕人的流行中心——美國村內。兩層樓的玻璃帷幕建築裡，整齊陳列了旗下各種聯名作品與三葉草商品，以adidas Originals的精彩為大阪帶來更多活力與朝氣。

SHOP INFO
大阪市中央区西心斎橋1-15-14
06-4704-8101 | 12:00～20:00
http://japan.adidas.com/

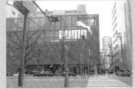

PUMA STORE Osaka

御堂筋最顯眼的紅色外牆，，就是PUMA的亞洲最大旗艦店鋪。包含一系列運動商品與PUMA Select的特殊聯名商品，還有更多Made in Japan的日本限定與齊全的足球系列商品，這裡通通一應俱全。

SHOP INFO
大阪市中央区西心斎橋1-5-2
06-6253-8903 | 11:00～21:00
https://jp.puma.com/

Nike Osaka Running

位於御堂筋上，這間大阪最大的Nike旗艦店以跑步為主題，兩層樓高度採光的空間，讓店內顯得活力朝氣。在限定鞋款發售日總是大排長龍，平時也會有日本限定款式的銷售及現場NIKEiD的製作服務。

SHOP INFO
大阪市中央区心斎橋筋1-6-15
06-6120-1310 | 11:00～22:30
http://nikeosaka.jp/

SIZE Osaka

這是2016年才開幕的新店，是老牌店家SIZE Osaka的分店，兩店僅相隔幾間店鋪的距離。這是因為展示的鞋款越來越多，得要有新的店鋪才能展示更多限量鞋款所致。這裡從Air Jordan到Nike SB，各樣精彩一應俱全。

SHOP INFO
大阪市中央区西心斎橋2-10-29 1F
06-6212-0625 | 10:30～20:00
https://www.instagram.com/sizeosaka/

FINE CREW

大阪在地第一老牌球鞋店鋪，FINE CREW就位於美國村的中心地帶、三角公園的一旁，整間店牆上滿滿的鞋款，要路過不留意也難。店裡有各大品牌的限量鞋款，不怕找不到愛鞋，只怕荷包不夠深！朝聖指標第一名。

SHOP INFO
大阪市中央区西心斎橋2-10-35 1F
06-6211-7836 | 10:30〜20:00
http://www.finecrew-osaka.jp/

ABC-MART
Grand Stage 大阪店

作為日本最大的球鞋連鎖店，在這個觀光勝地——心齋橋商店街內的旗艦店當然也不容小覷。兩層樓的大型空間，是ABC-Mart旗下等級高的特別店鋪，除了各大品牌的精彩鞋款之外，也有許多自家限定的特別款式可供選購。

SHOP INFO
大阪市中央区心斎橋筋2-8-3
06-6213-6281 | 11:00〜21:00
http://www.abc-mart.net/

Undefeated Osaka

喜愛街頭流行的人絕對知道來自美國西岸的Undefeated。在橘街上的大阪分店，除了不會少的聯名限定款外，還有許多自家的潮流商品。對於高潮流敏銳度的玩家來說，這裡絕對是必要到訪的店鋪之一。

SHOP INFO
大阪市西区南堀江1-15-13
06-6616-9555 | 11:00〜20:00
http://undefeated.jp/

BILLY'S ENT Osaka

以生活休閒穿搭為主要提案，BILLY'S帶來更貼近日常穿著使用的流行鞋款，位於堀江四橋筋上的木調裝潢，散發出優雅氛圍。特別要注意的是許多VANS的限量別注鞋款，或是獨家限定配色都是不容錯過的逸品。

SHOP INFO
大阪市西区南堀江1-9-1
06-7220-3815 | 11:00〜20:00
http://www.billys-tokyo.net/

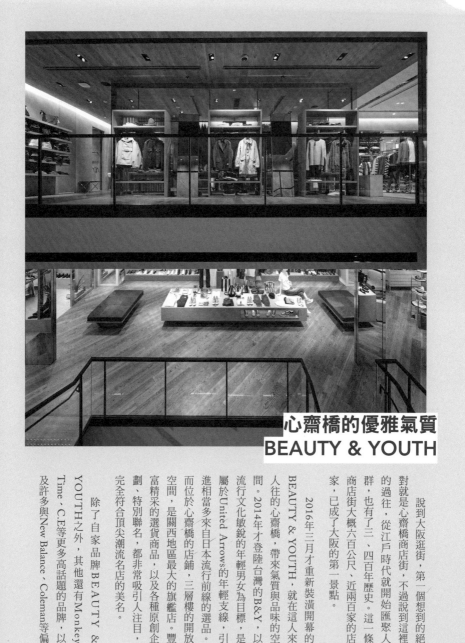

心齋橋的優雅氣質
BEAUTY & YOUTH

說到大阪逛街，第一個想到的絕對就是心齋橋商店街，不過說到這裡的過往，從江戶時代就開始匯聚人群，也有了三、四百年歷史。這一條商店街大概六百公尺、近兩百家的店家，已成了大阪的第一景點。

2016年三月才重新裝潢開幕的BEAUTY & YOUTH，就在這人來人往的心齋橋，帶來氣質與品味的空間。2014年才登陸台灣的B&Y，以流行文化敏銳的年輕男女為目標，是屬於United Arrows的年輕前線的選品。而位於心齋橋的店鋪，三層樓的開放空間，是關西地區最大的旗艦店。豐富精采的選貨商品，以及各種原創企劃、特別聯名，都非常吸引人注目，完全符合頂尖潮流名店的美名。

除了自家品牌BEAUTY & YOUTH之外，其他還有Monkey Time、C.E等更多高話題的品牌，以及許多與New Balance、Coleman等偏

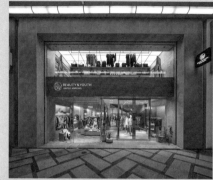

運動、戶外品牌的聯名商品，十分讓
人心動。都來到心齋橋了，不妨去體
驗一下BEAUTY & YOUTH 精心營
造的舒適空間吧！

SHOP INFO

BEAUTY & YOUTH
UNITED ARROWS Shinsaibashi
大阪市中央区心斎橋筋1-7-1
10:00～21:00
06-6359-1552
http://store.united-arrows.co.jp/shop/by/

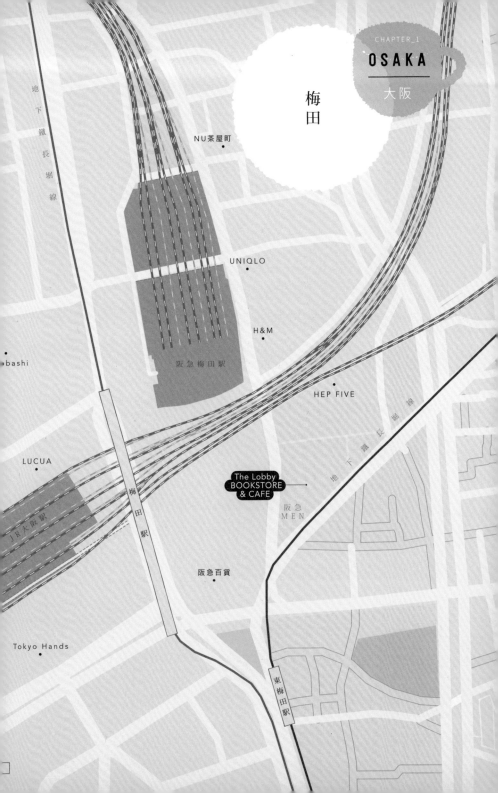

DOWNSTAIRS
COFFEE

梅田藍天大廈

梅田地下道

GRAND FRONT
OSAKA

中自然の森公園

FORGET ME NOT
COFFEE

ALL DAY COF

LUCUA 1100

心齋橋一帶是屬於觀光客的聖地，而梅田就是在地人的週末聚集地。集中的百貨公司商場，還有個都市大迷宮——梅田車站，平日就已經充滿了逛街人潮，更不用說週末假日了。

主要以梅田站為中心，東邊的茶屋町與角田町一帶的購物商場為購物戰區，夜晚也有許多的居酒屋、餐廳，成為生活的重心。

西邊部分，連接著JR大阪站的LUCUA百貨，以及GRAND FRONT等嶄新的商場，帶來更未來都市的視覺感，整個區域就包含了大阪人的日常時尚。

而喜歡神社參拜的人就千萬不能錯過南邊曾根崎的露天神社，向有著千年歷史的阿初天神祈求姻緣，是大阪戀人必要來參拜的聖地！

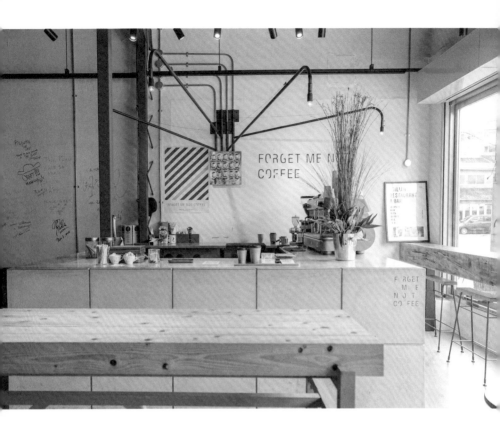

FORGET ME NOT
COFFEE

フォーゲット ミー ノット コーヒー

COFFEE INFORMATION

大阪市北区大淀南1-1-16
06-6442-8777
平日／11:30〜15:00，18:00〜23:30
週末／11:30〜23:30
週三定休
http://the-place.jp/top/forget-me-not-coffee/
FACEBOOK_ Forget Me Not Coffee
INSTAGRAM_ forget_me_not_coffee

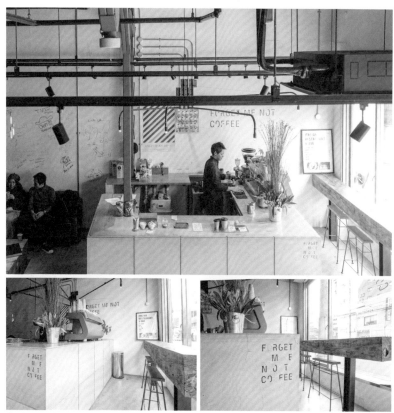

上／方形的開放工作區，顯得格外的有條理秩序。
下／水泥吧台的角落，有著店名的設計巧思。

複合空間的多重享受

一棟倉庫改建的複合式空間，THE PLACE，座落在梅田大阪環狀線旁，離大家熟悉熱鬧的梅田稍嫌遠的一隅，但距離原廣司設計的地標建築──梅田藍天大樓更近了一些。

結合餐廳、咖啡館、藝廊三種模式，重新給予建築不同的面貌。二樓的藝廊THE COMMON PLACE提供許多新銳設計藝術家一個展覽空間，而一樓餐廳THE PLACE是以義大利菜為主，另外一部分才是這裡的主角──FORGET ME NOT COFFEE，用不同空間氛圍來切割區域。

俐落的設計感，水泥吧台與特製的鋼管燈帶來簡練風格，與原木當架製成的桌椅相互呼應，順著陽光灑入大量光線，讓整體看起來更加乾淨簡單。

以基本的義式濃縮為基調的咖啡選單中，也有我鍾愛的Cold Brew，當然是要嘗試一下。很喜歡這裡的簡單氛圍，在細節設計上從空間、品牌形象、桌椅規劃到Logo、菜單等等都處理得非常到位。不過要特別注意營業時間，平日下午有休息時間，不要白跑一趟了。

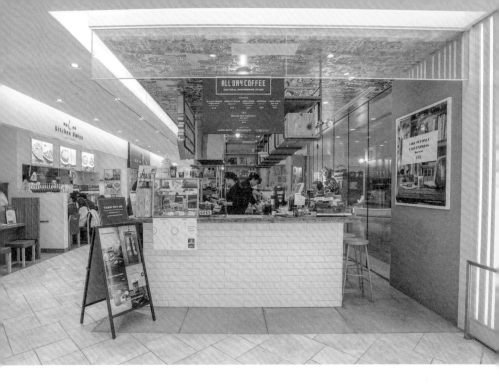

ALL DAY COFFEE

オール デイ コーヒー

對外玻璃上頭有著許多吸睛的手繪字樣。

COFFEE INFORMATION

大阪市北区大深町4-1
GRAND FRONT OSAKA うめきた広場 B1F
06-6359-2090
10:00〜22:00
https://alldaycoffee.stores.jp/
FACEBOOK_ ALL DAY COFFEE
INSTAGRAM_ alldaycoffee_

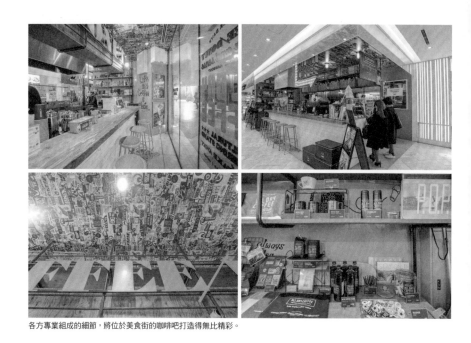

各方專業組成的細節，將位於美食街的咖啡吧打造得無比精彩。

各方專業匯聚的精彩

梅田GRAND FRONT大樓廣場的地下一樓，有間當初一開幕就引起話題的知名店鋪，雖然是在美食街的店中店，卻一點也不含糊，那就是ALL DAY COFFEE。由TRANSIT GENERAL OFFICE主導的咖啡館，有著BIRD FEATHER NOBU的鳥羽伸博挑選的咖啡，GINZA雜誌御用的平面設計師平林奈緒美打造的Logo與平面設計，空間設計是來自TRIOSTER的野村訓市所負責，制服是由Numero Uno的小沢宏所擔當設計。背後龐大的設計陣容，立刻成為了大阪咖啡榜上名單前茅。

燈箱設計的招牌與天花板的滿版貼紙，融入了六、七〇年代的美式風格。中島設計，以外帶為主的ALL DAY，幾個座位圍繞著吧台四周，可以近距離欣賞著Barista的動作，有更多的互動。不論是義式或是手沖選擇，將每款豆子的個性萃取出完全獨特的風味，展現專業咖啡的一面。另外，除了咖啡，周邊商品也相當精彩，不容錯過！

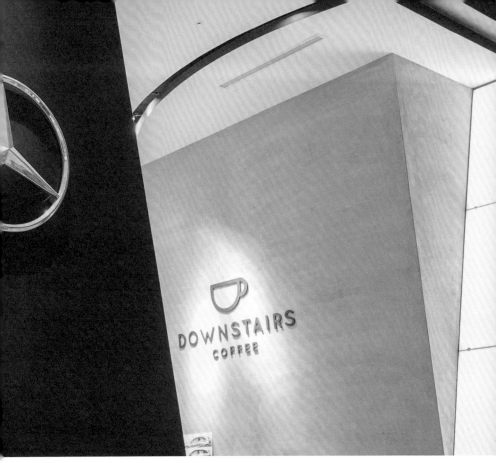

OSAKA

大 阪
OSAKA
梅田

3

DOWNSTAIRS
COFFEE

ダウンステアーズ コーヒー

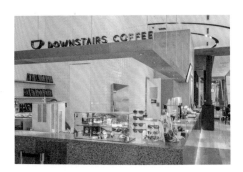

COFFEE INFORMATION

COFFEE INFORMATION

大阪市北区大深町3-1
GRAND FRONT OSAKA 北館 1F
06-6359-1780
09:00〜22:00
http://www.mercedes-benz-connection.com/osaka/


梅田 | 64

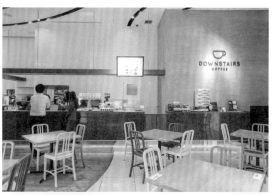

開放性的高廣空間，一邊賞車，一邊品嚐美味。

未來概念與咖啡時尚融合

梅田，大阪新商業大樓林立的一區，在這幾年陸續完工之下，帶有點未來的都市感。而其中GRAND FRONT，是西日本連結轉運車站最大的商業大樓，直通JR大阪站，裡頭也包含了上百間的店鋪與大眾設施、露天花園等等。

在北館GRAND FRONT一樓大廳，有著精彩的Mercedes-Benz Connection Gallery，展出著M.Benz的當代概念車款，也提供了新款車系的試乘體驗。而緊跟著一旁的，就是主角DOWNSTAIRS COFFEE，雖然看起來很像只是個附屬吧台，不過這裏可是由拉花冠軍澤田洋史一手策劃而成，先在東京的六本木成立第一家，2013年再前進大阪，開啟了西日本的駐點。

是賞車還是品咖啡？把他們摻在一起不就好了嗎？挑高廣闊的空間，品嚐著拉花冠軍監製的一流口感，在這個未來都市感中找到的精彩。

The Lobby BOOKSTORE & CAFE

ザ ロビー

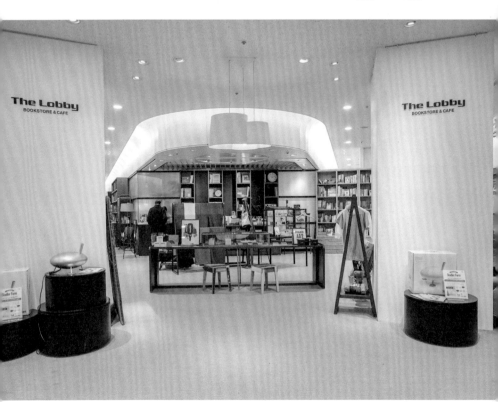

大阪市北区角田町7-10 阪急百貨店メンズ館 3F
06-6313-8816
[日〜火] 10:00〜20:00
[水〜土] 10:00〜21:00
http://www.transit-web.com/shop/the-lobby/

阪急MEN館，是專為男人打造的百貨公司。

打造優異男人氣質

Hankyu MEN'S，這個專為男士設定的百貨公司，為喜愛流行的男士，打造專屬的購物空間，從高端時尚到運動休閒一應俱全，一直以來頗受大阪的男士喜愛，在2011年也把同樣的概念搬到東京，提供著時尚最前端的選擇。

在梅田Hankyu MEN'S的五樓，中間區域，屬於The Lobby的空間。單說咖啡部分，The Lobby說不上非常屬害特別，不過整體的規劃與設計卻是我心中喜愛的氛圍，帶點時尚與設計的意念。

既然選在Hankyu MEN'S，當然要符合男人的優異品味，融合了咖啡、書籍、雜貨、傢俱傢飾等等選貨，將男人的一切打理就緒，跟隨著The Lobby精心挑選，充實內在，成為有質感、有品味的男神不是夢。

在這裡點杯咖啡，中深焙的男人口感，在The Lobby打造的空間中尋找一絲優雅，閱讀一下架上選書，享受一下片刻人生。

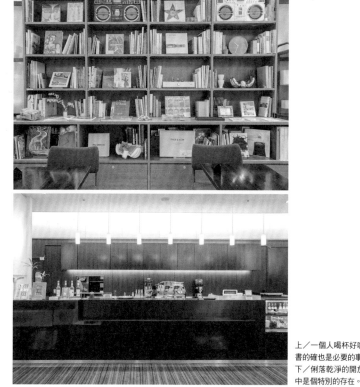

上／一個人喝杯好咖啡，配一本好書的確也是必要的事。
下／俐落乾淨的開放吧台，在百貨中是個特別的存在。

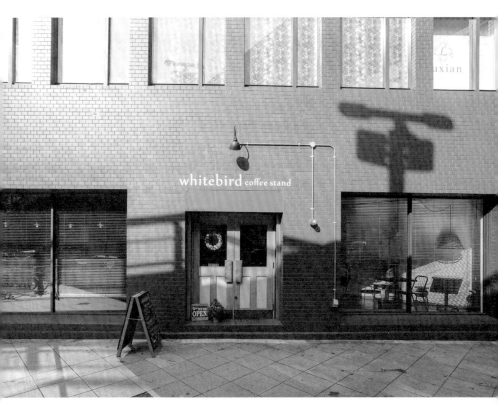

whitebird coffee stand

ホワイトバード コーヒー スタンド

COFFEE INFORMATION

大阪市北区曽根崎2-1-12
06-6809-3769
平日／11:00～23:00
週末／11:00～22:00
http://ginkei.jp/
FACEBOOK_ Whitebird coffee stand
INSTAGRAM_ whitebirdcoffeestand

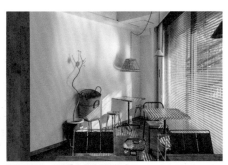

寧靜的角落，是多數人會選擇的區域。

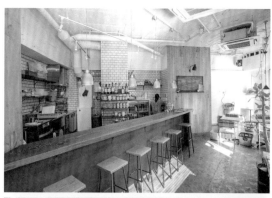

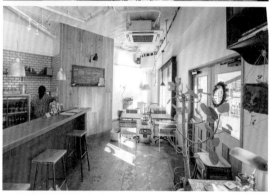

三角形空間，吧台座位可以與Barista 聊上幾句家常。

塵囂邊緣的寧靜

避開人聲鼎沸的熱鬧梅田區域，想要找尋離開喧囂的靜地，這個位於梅田邊陲地帶的whitebird coffee stand的確是不二選擇。從東梅田站往南走個五分鐘的路程，就在一個都會轉角。

午前灑落的陽光，總是將店內氛圍營造得十分優雅，沒有太多的聲音，只有背景音樂伴隨著Barista注水的聲響。在這空間中等待咖啡的過程，嗅著咖啡香氣，是個平靜身心的修養之道。

只提供手沖的選項，精選各地的優異咖啡豆，給予每個客人最純粹的咖啡口感與享受，配上手工蛋糕甜點，獲取剎那的小小幸福感。

三角形邊間空間，不算大，但空間感還算寬闊，十多個位子，大半是吧台與窗邊的高腳椅座位，挺適合獨自一人前往，帶本書好好享受一下個人時光。平日的營業時間有到半夜十一點，算是少數營業到這麼晚的店家，可以考慮放慢腳步，在終電之前，在這裡消磨悠閒時光，享受難得的慢活大阪。

從天橋上望下午後陽光灑落的whitebird coffee。
Sony Alpha 7 II + Sony Zeiss FE 16-35mm F4 ZA OSS
35mm，F9，1/400秒，ISO 1000

LUCUA &
GRAND FRONT OSAKA

高樓林立的梅田，嶄新的購物百貨，成為大阪人時尚流行的重心，先撤開魔王迷宮一般的梅田車站，與其跟著迷幻的指標，不如先走上路面直往高樓前進還比較快。

先往JR車站方向走，與車站共構的兩棟百貨，是以年輕女性流行為主的LUCUA，以及強調大人感高品質的LUCUA 1100，這裡是人氣聚集的焦點，從服裝、生活、美食應有盡有。LUCUA 1100樓上還有大家喜愛的蔦屋書店。

往北一點的GRAND FRONT OSAKA，則是將梅田這區打造成未來都市的樣貌，融合辦公大樓、購物空間以及公共廣場，還有著劇院、展覽館之類的精神食糧，打造完整的生活機能。

另一頭茶屋町的Nu，是為時尚潮流敏銳度高的年輕人打造的購物空間，有最新的服裝時尚、人氣雜貨、樂器、音樂等等，成為梅田代表性的購物商場之一。

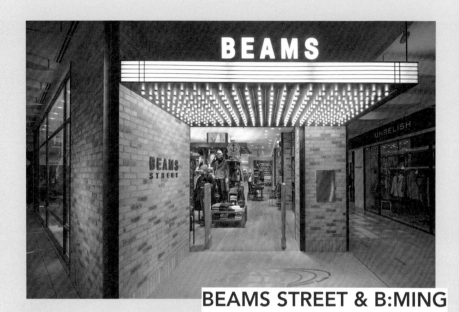

BEAMS STREET & B:MING

作為日本Select Shop的首選，BEAMS在梅田一帶也有精彩的據點。在以豔紅摩天輪為其標誌的HEP FIVE一樓，BEAMS開設了以街頭潮流為主題的店鋪BEAMS STREET。與原宿一樣走在潮流的最前端，提供高度話題的各項聯名單品，以及各種風格造型提案，是BEAMS系列商店最精彩的一環。

另外新的分支，B:MING by BEAMS，就位於GRAND FRONT OSAKA 南館的三樓，走的是更年輕化、家庭化的平價路線，從孩子、媽媽到老爸，還有生活雜貨精選，一應俱全。由於商品多是繽紛陽光的休閒風格，帶來更多活力色彩，適合全家打理造型、治裝一次搞定。

SHOP INFO

BEAMS STREET
大阪市北区角田町5-15
HEP FIVE 1F
06-6366-3695
11:00～21:00
http://www.beams.co.jp/

B:MING by BEAMS
大阪市北区大深町4-20
GRAND FRONT OSAKA
南館3F
06-6359-2131
10:00～21:00
http://www.beams.co.jp/

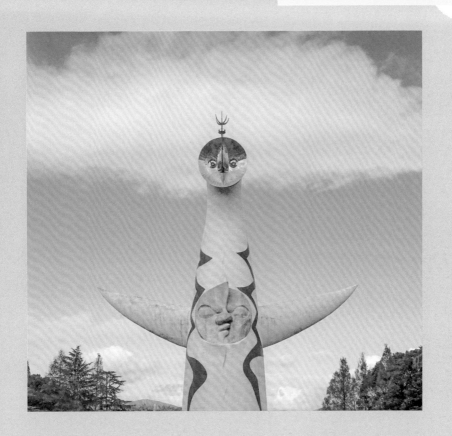

二十世紀少年的夢

雖然離大阪市區有段車程，從梅田搭車大約半個多小時，但總是無法澆熄前往的欲望。萬博紀念公園（万博記念公園），矗立著岡本太郎的名作——太陽之塔。有看過二十世紀少年漫畫或是電影的人，應該對這一座「朋友」之塔印象深刻吧！

一直非常喜愛岡本太郎的作品（岡本太郎紀念館位於東京南青山），尤其是這一座太陽之塔，每每見到都讓我驚嘆不已。七十公尺高，從單軌列車站一出來就能感受到巨大震撼，從七〇年代的萬國博覽會保留至今。整個公園已經是大阪居民週末假日的休憩景點，也常會舉辦一些市集活動。

公園內部還有許多親子設施，以及另外一個重點——萬博紀念館。館內保留了當年萬國博覽會的相關資料、設計等等，可以藉此瞭解一下當年設計師們對這些平面、空間設計的執著與熱情。

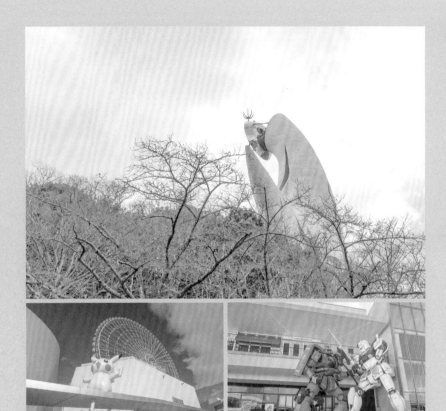

而在萬博公園對面，有個2015年年底才開幕的EXPOCITY商場，是一個適合親子同訪的大型商場，也讓這一區又增加更多的樂趣。商場裡擁有日本最高的摩天輪、NIFREL水族館、精彩互動的Pokémon EXPO GYM，以及鋼彈咖啡館等等，為原本孤寂的萬博公園這一站增添了更多人氣。

萬博紀念公園
大阪府吹田市千里万博公園1-1
09:30〜17:00 | 06-6877-7387
http://www.expo70-park.jp/

EXPOCITY
大阪府吹田市千里萬博公園2-1
10:00〜21:00 | 0120-355-231
http://www.expocity-mf.com/

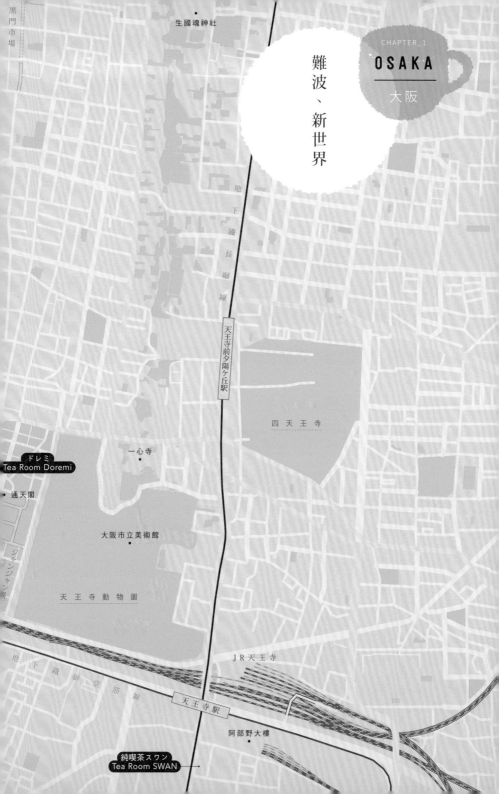

難波、新世界

黒門市場

生國魂神社

地下鐵長堀線

天王寺前夕陽ケ丘駅

四天王寺

一心寺

ドレミ
Tea Room Doremi

通天閣

ジャンジャン橫

大阪市立美術館

天王寺動物園

地下鐵御堂筋線

JR天王寺

天王寺駅

阿部野大樓

純喫茶スワン
Tea Room SWAN

這個地方有著大阪最具代表的地標，通天閣。而算是城市老區的新世界，雖然離紅燈區不遠，街道有點老舊，但治安也不會太差。畢竟還是日本，只是晚上偶爾醉漢有點多。這裏是大阪最早熱鬧的地段，當然也存留著許多老派的美味，尤其是昭和感的咖啡館與喫茶店，是老派大阪人必嘗試的滋味。

這一帶的觀光景點也是非常的多，天王寺、美術館、動物園。另外日本最高的大樓阿倍野HARUKAS，正佇立在這個區域中，與傳統的街區成為了強烈的對比。雖然說突兀，但也逐漸成為這區的生活中心。

不妨在老街區中繞繞，除了介紹的幾間店，還有許多昭和感的老咖啡館在這裡已數十年歷史，跟著烘焙的香氣走就對了。

BROOKLYN ROASTING COMPANY NAMBA

ブルックリン ロースティング カンパニー なんば

高架下空間的完美運用

難波Ekikan企劃，是將南海難波站以南的高架軌道下方，重新改造成新的複合空間計畫，給予更多空間讓新一代的年輕創意者進駐，為這個老街區帶來新的活力。

BROOKLYN ROASTING COMPANY也加入了這個計畫。2016年四月開始進駐，在這裏展開自家烘焙的開始，提供日本本土分店的咖啡需求。

妥善運用高架橋墩下的空間，利用橋墩與橋墩帶來分隔。外頭有鐵管訂製而成的單車置物架，內部則有水泥與木造結合出工業感的氛圍，頗有在布魯克林的實際感。

與其他店家共用的開放式座位群，沒有太多壓迫感，看是要沙發、還是要長板凳，廣闊視覺延伸到長廊後段深處，讓這個空間與外頭街道有著時空的交錯感。

品嚐著基本的熱美式，同時可以尋找一下這裏提供的大阪Hostel的分享資訊，是個歡迎背包旅客的地方，也是適

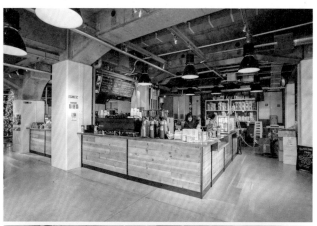

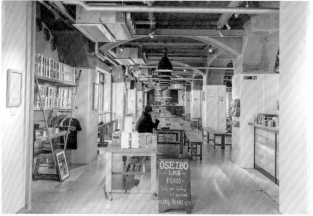

上／利用高架下的空間，營造出工業設計感的巧思。
下／整排公共座位區，隨時提供著多人聚會的空間。

外頭的訂製置車架，挺得我心，可惜就是沒騎車來。

COFFEE INFORMATION

大阪市浪速区敷津東1-1-21
06-6599-9012
08:00～20:00
http://brooklynroasting.jp/
INSTAGRAM_ brooklynroastingjapan

合從事創意設計等相關工作者思考的好去所。

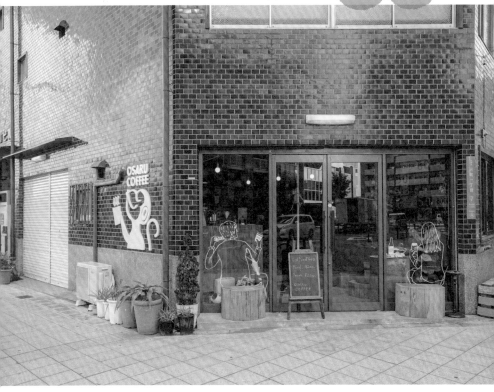

不再是神出鬼沒的屋台咖啡

以往是以行動咖啡館為主要的OSARU，在2016年終於定了下來，選擇在JR難波站附近的據點安定下來，不用再四處奔馳。

外牆的猴子喝咖啡的插圖，是個非常引人注目的焦點，玻璃上頭的男孩與女孩背影也相當吸引人。喜歡這種深咖啡色的磁磚大樓，非常的日式傳統，帶來些許親切感。

略高的吧台是主理人長瀨圭介先生的工作區域，提供著手沖的選單，給予顧客們最細膩精緻的味道，通常有三種不同的豆子可以選擇，並提供不一樣的焙煎度。

由於想要營造回到家的氛圍，空間內部分成兩個部分，一半是一般座位區，有著環繞的書架，放置著長瀨先生的收藏與書籍，需要脫鞋才能入座。而另外一半，就像是個室內花園，被盆栽與許多猴子玩偶所包圍，給予更多放鬆休憩的空間。

至於為何取名叫做OSARU，我想這個問題就等你親自來一趟見見老闆

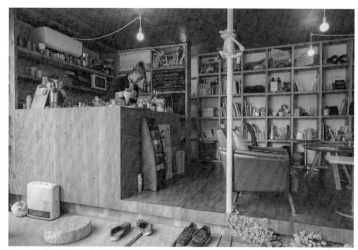

像是回家進玄關一樣要脫鞋才能入座。

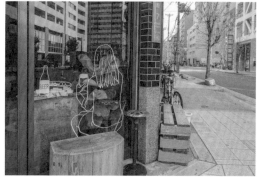

外牆與玻璃上的插畫，總是會多留意幾眼。

COFFEE INFORMATION

大阪市浪速区元町1-7-15
080-4004-2501
10:00～21:00
FACEBOOK_ OSARU Coffee
INSTAGRAM_ osarucoffee

丸福珈琲店 千日前本店

マルフクコーヒーテン

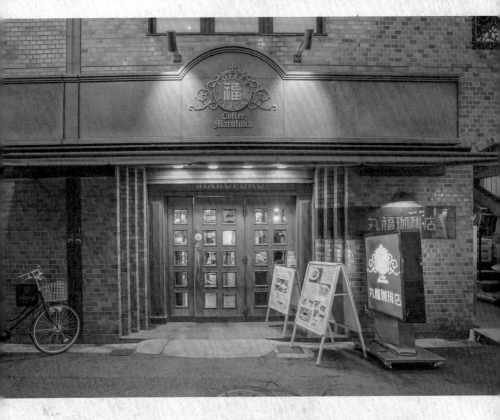

COFFEE INFORMATION

大阪市中央区千日前1-9-1
06-6211-3474
08:00～23:00
http://marufukucoffeeten.com/

深焙的咖啡，配個甜食剛好而已。

上／一個街口轉角，跟著咖啡香味
就找得到了。
下／琳瑯滿目的周邊，紀念品帶個
丸福的手沖耳掛包也是不錯。

老字號的昭和風味

丸福珈琲店，似乎是很多人對大阪咖啡的第一印象。從昭和九年營業至今八十年的歷史，的確可以成為大阪咖啡的代表。目前全日本已經有近三十間的分店，每天提供著熟練職人的技術與滋味，而這一切的原點都是從千日前本店這裏開始。

在大阪中心，道頓堀法善寺附近街角，跟著咖啡的烘焙香氣就已經大概知道方向。褐色磁磚與古銅窗花打造的古典外牆，裡頭當然也是一脈的復古氛圍。老昭和喫茶店愛用的矮沙發，搭配著古董傢俱與暖黃燈光帶來的氛圍，彷彿一頭栽入昭和年代的浪漫。這裏也是日本知名小說家田辺聖子所寫的「薔薇之雨」主要場景。

屬於日本傳統咖啡口味，這裡主要是以深焙為主，還帶點炭燒的重口感。用潔白的瓷杯來盛裝黝黑的液體，強烈的對比，讓咖啡看來格外的濃醇，配上個精緻蛋糕或是該店有名的熱鬆餅，緩和一下重焙咖啡的甘苦，體驗一下大阪光榮的咖啡經典。

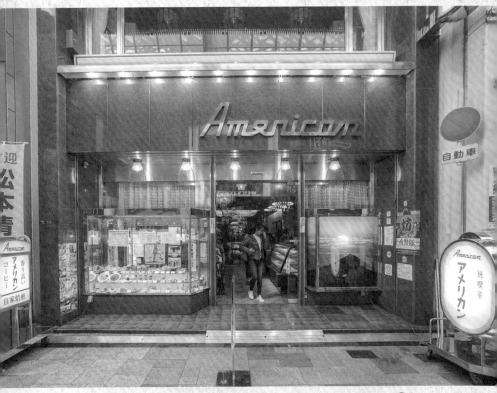

純喫茶 アメリカン American

咖啡與鬆餅是老喫茶店最棒的組合。

COFFEE INFORMATION

大阪市中央區道頓堀1-7-4
06-6211-2100
09:00～23:00
https://r.gnavi.co.jp/k904500/

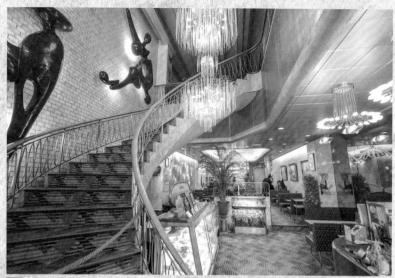

上／入門的螺旋梯與水晶吊燈的華麗，帶來了視覺震撼。
下左／明亮乾淨的空間，想不到已經有著七十年的歷史。
下右／精彩食物模型也是一個特色，或許可以嚐嚐這裡的大阪名物推薦。

老道頓堀的記憶迴響

1946年創業至今，看著對面一蘭拉麵觀光客的大排長龍，American顯得更具有當地人才會造訪的美味道地。

雖然說是純喫茶，不過還是以提供咖啡為主，還有豐富的甜點與輕食選擇，其實也就是現在洋化的Café的舊式說法。總是有著豐富的食物模型在店外吸引目光，引誘對美食的強烈慾望。

某日，與日本友人相約在此，她對於選擇這間店碰面大為詫異，因為這是孩童時代她爸爸常常帶她來的老店，雖然位於道頓堀一帶鬧街之中，卻少有外國人會選擇的在地名店。

一進門，一座大型垂掛水晶燈和圍繞而建的螺旋梯華麗的迎接著，牆上還有大幅的銅雕顯得格外氣派，這也是昭和時期風格的一種特色。偏矮的桌椅，對於簡單吃個輕食甜點，重在輕鬆聊天的人們更為方便親切。

點上一杯基本的熱咖啡，中深焙的口感，記得也得點上當家名物的熱鬆餅作為套餐搭配，體會柔軟濃郁的滋味。

ドレミ Tea Room Doremi

昭和味

大 阪
OSAKA
難波、新世界

5

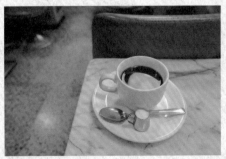

一杯咖啡的時間，體驗一下店內的氛圍時光。

COFFEE INFORMATION

大阪市浪速區惠美須東1-18-8
06-6643-6076
08:00～23:00

難波、新世界 | 86

座落在通天閣的一角,這一區有著許多老字號的喫茶店,各有其歷史與故事。

新世界的舊記憶

有著浪速的艾菲爾鐵塔之稱的通天閣,一直是大阪最著名的地標之一。來大阪的旅人總是會將它納入行程,雖然四周已經不復以往繁榮,逐漸沒落,卻依舊佇立在新世界的中央。

昭和42年(1967年)創業的喫茶ドレミ,正是在通天閣的西南角,一間充滿昭和風格與歷史過往的小店。自家烘焙著略微苦澀的深焙咖啡,卻十分回甘。造訪老昭和風味的店鋪,不完全是為了咖啡,更多是為了親近在地生活的日常,尋找著日漸凋零的老舊氛圍。

雖然裝潢已經是不符合時代趨勢的老舊,但是大理石桌與橘色皮椅,室內不時點綴著盆栽綠意,牆上還掛著西洋繪畫,與記憶中的老咖啡館同樣的情調。

咖啡、水果聖代、鬆餅,喫茶店最精彩的三樣選擇,在ドレミ也是必點名物。大家所推崇的厚實鬆餅,不容錯過。

懷舊風潮陸續再起,老喫茶屋、老咖啡館的魅力,隨著歷史過往,累積更多的情感與記憶的美好。

純喫茶スワン Tea Room SWAN

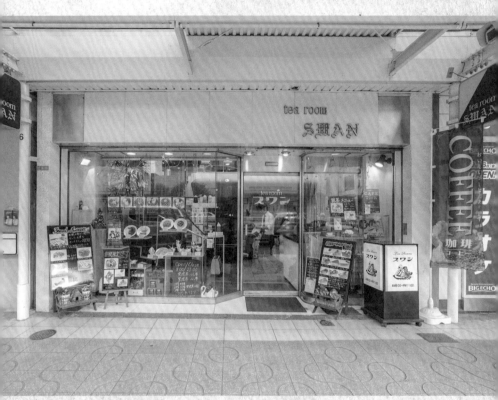

COFFEE INFORMATION

大阪市阿倍野区阿倍野筋1-3-19
06-6624-4337
08:00～23:00
http://www1.kcn.ne.jp/~swan/

最簡單的家常咖哩飯，配杯咖啡也是個解膩解饞的良伴。

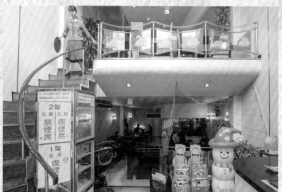

挑高玄關帶來大量的採光，與暖色燈光感受舒適無壓力的用餐時光。

阿倍野的庶民享受

阿倍野一帶，鄰近天王寺、新世界，算是大阪的老街區，與有著日本最高的新地標HARUKAS百貨成了強烈對比。這一帶除了新建的商場購物中心，還存有相當多的庶民美食與昭和感十足的店鋪，純喫茶スワン正是其中之一。

作為昭和感的喫茶屋，スワン位於商店街街邊，與對街的Q's Mall形成強烈的對比，或許只會吸引有點年紀的顧客前來，這裏的風格一直保留著昭和年代的氛圍。三層樓的挑高玄關，一般弧狀的樓梯，與玻璃上天鵝的浮雕，的確殘留著當年華麗的影子，數十年來一直保存著。

點了必備的Blend Coffee，還順手點了家常咖哩飯，很樸實的口感，但卻越來越少吃到這麼簡單、毫無多加綴飾的料理，讓人回歸到日常的原點。來到昭和感的店鋪，並不是要吃到太過特別甚至獵奇的料理，反而是這種樸實簡單的味道與懷舊親切的空間，更能吸引客人順著記憶再度光臨。

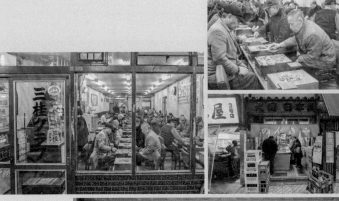

ジャンジャン（鏘鏘）横丁

來到大阪，找找老昭和味的街
景，是個除了咖啡之外的樂趣。ジ
ャンジャン横丁，就是位於大阪通
天閣新世界南邊的一條小商店街，
當你晃完整個通天閣，吃吃一堆觀
光客小吃，然後在東南邊的角落也
不小心看了小電影之後，你就會意
外發現這條商店街。

以往是新世界通往飛田遊郭
的一條小徑，整條街上大多是飲食
店，因為當年都是利用三味線來
攬客，所以就用三味線起頭的撥音
「ジャンジャン（鏘鏘）」來為這
條商店街命名。

這條擁有八、九十年歷史的
商店街，全長大概也才180公尺左
右，因為當年飛田遊郭的興盛，帶
起了這裡飲食街的繁榮，然而1958
年賣春防止法施行之後，漸漸恢復
平淡，現今已成了許多中年上班族
下班之後喝一杯的好去處。

整條街上大概有四十家左右

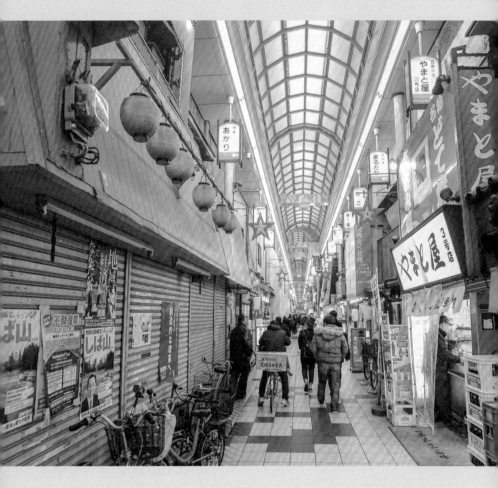

的店鋪，許多是以立食為主的小店，有居酒屋、關東煮、壽司店、咖啡館等等各種選擇，當然還有新世界最著名的炸串了，最具知名度的店家就屬「八重勝」了，用餐時間需要被餵食的老饕總是排成長長的人龍。

另外一個特別的地方，就是有棋室與麻雀室。原本我記得有三間左右的棋室，但這回卻只發現了一間「三桂クラブ」，可以在這下圍棋或是將棋，店裡也會有專業棋士可以對弈。不過這也算是中老年人的興趣，目前已逐漸式微，或許這區只剩下這一間獨占市場了。

走訪更貼近當地生活步調的街區，也是轉換節奏的一種旅行目的；老昭和的風味，的確是個走訪日本最道地的體驗。

古著流行在大阪

說到關西的流行，有著與東京不同的步調，而且還有關西地區自己的流行雜誌，像是《カジカジ》之類，內容常常是圍繞在古著與搭配上。二手、古著混搭，就是關西的最大特色，在二手／古著店找尋自己喜愛的服飾，也是種尋寶的樂趣。作為關西流行中心的大阪，當然藏有許多二手／古著的精彩好店，以下精選八間不同風貌的名店，讓你在旅行中也可以尋寶一番。

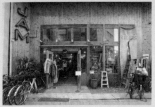

古着屋JAM堀江店

說到古著就不能不提到JAM，這間位於堀江由倉庫改裝成的木造洋房，是關西地區最具盛名的店鋪之一，在京都三条也有分店。各樣的經典古著風格，分門別類的呈現於店鋪之中，帶來如同精品般的購物感。

SHOP INFO

大阪市西区南堀江2-4-6
06-6556-9603 | 12:00～20:00 | http://jamtrading.jp/

MERRY-GO-ROUND

這是美國村內一間以大量美式風格為主的古著店,有牛仔外套、牛仔褲、老All Star等等經典的古著單品,還有許多大學衛衣、軍裝等單品。門口也展示了許多幫你搭配好的全套造型,入門者或許可以當作樣板參考一番。

SHOP INFO

大阪市中央区西心斎橋2-10-21
06-6214-0871 | 10:30～20:00 | https://twitter.com/lakmerry

CHAPPIE

許多古著店總是會藏身在大樓內部,需要尋覓一番,才有特別的收穫。從2005年開業至今,有著豐富的藏貨,從大外套到貼身的小飾品,都是店長親自到各處蒐羅而來,可以讓人打造出各種獨特的風格。

Pigsty

也是一間藏身於大樓內的知名古著店,1999年開業,算是當地元老級的店鋪。店裡陳列著大量三〇年代到八〇年代的經典古著,從實穿到收藏品,一應俱全,也是古著雜誌必會提到的優異店家。

SHOP INFO

大阪市中央区西心斎橋1-7-14 大阪屋心斎橋
西ビル3F | 06-6251-0289 | 12:00～21:00 |
http://www.pigsty1999.com/index.html

SHOP INFO

大阪市中央区西心斎橋2-1-18 NORIビル4F
06-4708-7970 | 12:00～22:00
http://chappieusedclothig.blogspot.jp/

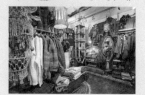

MAGNETS大阪

門口堆放了許多的老椅傢俱,還有巨幅的黑白特寫肖像,總讓人特別留意。以較為男生硬派作風的軍裝、工作服為主的古著店鋪,走的是阿美卡幾(American Casual)風格,不只是服裝,更要連生活態度一起打造。

SHOP INFO

大阪市中央区西心斎橋2-12-22
06-6211-0198 | 12:30～20:30 週二公休
http://www.magnetsco.com/

2nd STREET アーバンテラス茶屋町1号店

這是遍布全國的二手買取店鋪的梅田茶屋町分店,以大量精品品牌、流行服飾為主,分品項與風格陳列,其中不乏許多停產或是限量的二手品,新品入荷速度也很快,每間分店都會有不同的特色與收穫。

SHOP INFO

大阪市北区茶屋町15番22号
アーバンテラス茶屋町A棟1F 2F
06-6292-7917 | 11:00～21:00
http://www.2ndstreet.jp/

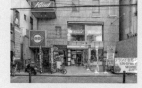

Kindal アメ村店

關西出身的連鎖買取店,主要是以精品品牌與潮流炒賣的二手物品為主,五層樓的空間裡,每一層都有不同的特色,從男女精品、街頭潮流、戶外品牌、美式休閒不同的面相,提供更多元的二手買取管道。

SHOP INFO

大阪市中央区西心斎橋2-18-9 itビル1～5F
06-6484-0123 | 11:00～20:00
http://www.kind.co.jp/

KINJI used clothing

供應平價古著的連鎖店,價格相當實惠,是一間需要花點時間好好尋寶的店鋪。大量不分品牌只分款式的商品一字排開,其中常常能夠找到優異好物。另外,在大阪府泉南市還有更大型的KINJI FACTORY可供尋寶。

SHOP INFO

大阪市中央区西心斎橋1- 6-14
06-6281-1515 | 11:00～20:00
http://www.kinji.jp/

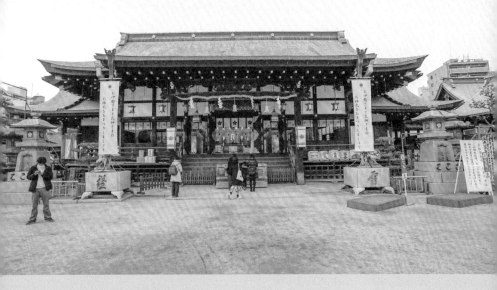

大阪神社 選

日本神社何其多，大阪的確也不少，不過這些各有特色的神社，有哪些是值得一去的呢？本篇我介紹了六間神社，代表了不同的祈福目標，分別是大阪天滿宮（學業）、露天神社（愛情）、豐國神社（出世開運）、今宮戎神社（商売繁盛）、住吉大社（厄除開運）、生國魂神社（生成發展）。主要推薦的原因，是來自於大阪市交通局每年元旦時的新年特別活動「オオサカご利益めぐり」。主辦單位會印製特殊的御朱印帳，參加者可以到這六個地方參拜並且收集御朱印。這六座神社可說是大阪人的信仰中心，都具有百年至千年的歷史，當然值得一訪。在大阪四處探索咖啡館之時，不妨繞去神社散個步吧！

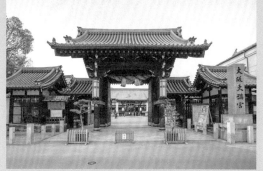

大阪天滿宮

供奉著學問之神的天滿宮，每年七月底的天神祭是大阪最重要的傳統祭典，也是大阪三大夏祭之一（另外兩個是愛染まつり與住吉祭）。而一旁的天神橋筋商店街，總長2.6公里，是日本最長的商店街，大概有六百間以上的在地傳統店家。天滿宮既然拜的是學問之神，主要求的當然就是考試與就職的順利。

INFO

大阪市北区天神橋2-1-8
主祭神：菅原道真
創立年分：天曆3年（949年）

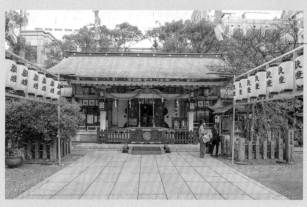

露天神社

位於梅田南邊曾根崎的露天神社，也稱為阿初天神，有著千年以上的傳說歷史。三百年前更有阿初與德兵衛為愛殉情的故事，讓這裡成為大阪最有名的戀人聖地，有無數情侶前來參拜，祈求良緣與交往順利。而每個月的第一個與第三個星期五，神社內廣場有古董市集，雖然攤位不多，不過別有一番特色風情。

INFO

大阪市北区曽根崎2-5-4
主祭神：大己貴大神、少彥名大神、天照皇大神、豐受姬大神、菅原道真
創立年分：大寶元年（700年）| http://www.tuyutenjin.com/

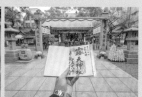

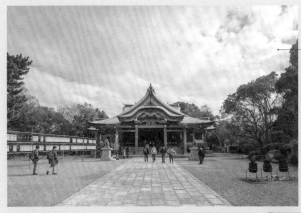

ほうこくじんじゃ
豐國神社

走訪大阪城，一定會留意一下南邊這一座祭拜豐臣秀吉的豐國神社，神社前的秀吉銅像，遙望著一手建立的大阪城。原本位於中之島的豐國神社，在1961年搬遷至此。作為京都豐國神社的別社，占地利之便，反而比本社更為觀光客所知。正因為秀吉出生於平民，卻一路攀上頂峰，所以成為主要祈求出世開運順利之處。

INFO

大阪市中央区大阪城2-1
主祭神：豐臣秀吉公、豐臣秀賴公、
豐臣秀長卿
創立年分：明治12年（1879年）

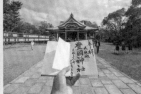

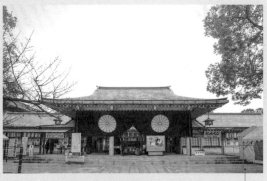

いくくにたまじんじゃ　**生國魂神社**

作為大阪最古老的神社，生國魂神社，是傳說中神武天皇祭祀生島大神與足島大神之處。境內還有其他11座攝末社存在。每年的七月十一日、十二日，是最受注目的生魂夏祭，主要與其他祭典一樣，是為了驅除疾病而生的祭典，現在已成了一種傳統儀式，成為當地居民夏日活動最重要的一環。

INFO **大阪市天王寺区生玉町13-9**
主祭神：生島大神、足島大神
創立年分：西元前700～500年創建，天正11年（1583年）重建
http://www.ikutama.com/

大 阪 神 社 選

いまみやえびすじんじゃ
今宮戎神社

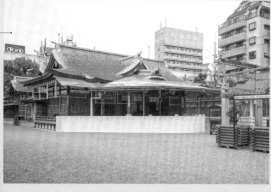

作為商人之城，對大阪商人來說，前往神社參拜可是非常重要的事。今宮戎神社主要參拜的就是商賣繁盛的戎神（財神爺），尤其是每年一月十日的十日戎大祭，更是熱鬧非凡，不僅有來自各地的店家商戶來祭拜，祈求保佑生意興隆，同時還有熱鬧的夜市活動，帶來新年後的另一波熱鬧高潮。

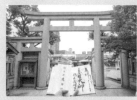

INFO

大阪市浪速区恵美須西1-6-10
主祭神：天照皇大神、事代主命、素盞嗚命、月讀尊、稚日女尊
創立年分：推古天皇8年（600年）
http://www.imamiya-ebisu.jp/

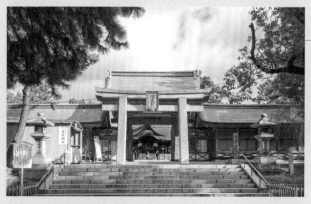

すみよしたいしゃ
住吉大社

搭乘阪堺電車可以到達的住吉大社，是大阪最著名的神社之一，也是少數純日本神社建築原型（住吉造）的神社之一。這裡是全國2000多座住吉神社的總社，主要是祈求航海平安及生意興隆。著名的名勝是入口處的紅色太鼓橋，是通往人界與神界的橋樑，還有這裡也是日本童話一寸法師的發源地。

INFO

大阪市住吉区住吉2-9-89
主祭神：底筒男命、中筒男命、表筒男命、神功皇后
創立年分：神功皇后攝政11年（221年）
http://www.sumiyoshitaisha.net/

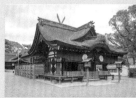
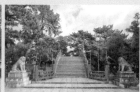
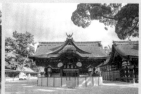

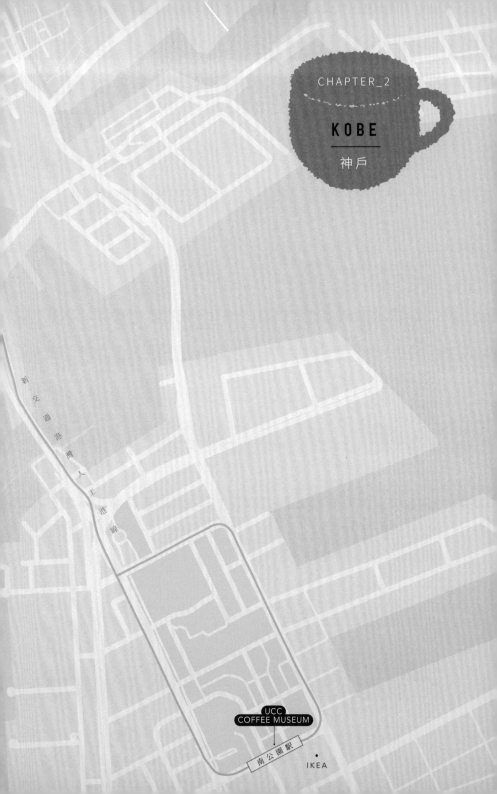

CHAPTER_2

KOBE

神戸

新交通港湾人工港線

UCC
COFFEE MUSEUM

南公園駅

IKEA

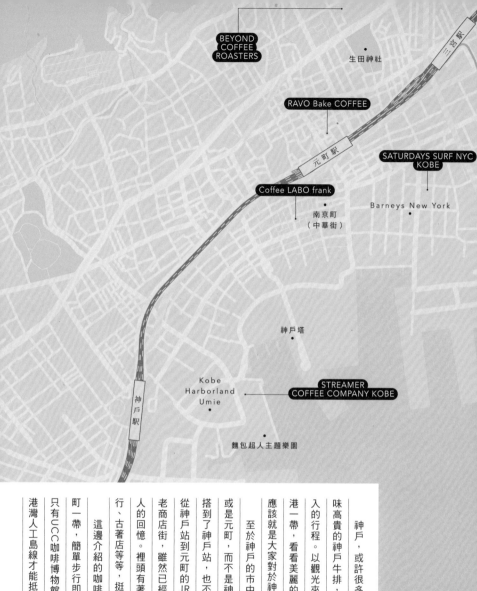

BEYOND COFFEE ROASTERS

生田神社

RAVO Bake COFFEE

元町駅

SATURDAYS SURF NYC KOBE

Coffee LABO frank

Barneys New York

南京町
（中華街）

神戶塔

Kobe Harborland Umie

STREAMER COFFEE COMPANY KOBE

神戶駅

麵包超人主題樂園

三宮駅

神戶，或許很多人最大的記憶點就是美味高貴的神戶牛排，而這似乎也是必須要排入的行程。以觀光來說，就是異人館、神戶港一帶，看看美麗的房子、漂亮的神戶塔，應該就是大家對於神戶的基本印象了。

至於神戶的市中心，是要搭電車到三宮或是元町，而不是神戶站。倘若真的不小心搭到了神戶站，也不用擔心，私心推薦一下從神戶站到元町的JR高架下，這裏有著一條老商店街，雖然已經漸漸沒落，卻是老神戶人的回憶。裡頭有著許多的古物店、老唱片行、古著店等等，挺是有趣的。

這邊介紹的咖啡館也大概都在三宮到元町一帶，簡單步行即可到達。而比較遠的就只有CCC咖啡博物館了，還需要轉搭新交通港灣人工島線才能抵達。

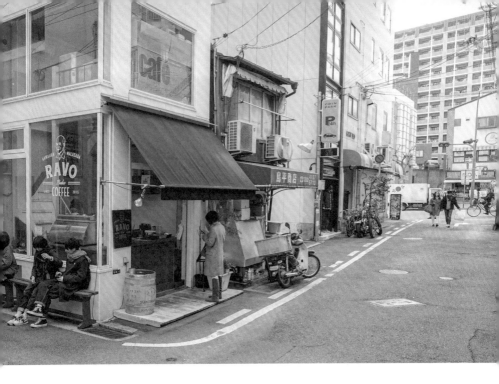

RAVO Bake COFFEE

ラボ ベイク コーヒー

神戸
KOBE
1

神戶女孩話題不斷

記得應該是2015年末造訪神戶時候，原本是要去尋找另外一間店鋪，卻意外地發現這間剛剛開幕的RAVO Bake COFFEE。兩個年輕女孩執掌著咖啡機與店務。之後每訪神戶，都會特地繞過來喝杯咖啡。

兩層樓的小屋，二樓是辦公工作空間，一樓則是對外的吧台，沒有座位的咖啡吧，只有一旁的長凳可以稍作等待休息。其實開在神戶元町地段，在這區四處逛逛探訪個性服裝、雜貨小店之時，可以當作稍微緩和鬆口氣的咖啡補充站。

以夏威夷咖啡作為主打的RAVO Bake COFFEE，同時還有販售Malasada，一種來自夏威夷像是甜甜圈口感的甜食。店裡使用一台金色的Victoria Arduino Athena雅典娜拉霸機，特別引人注目。主要也是提供以義式濃縮為主的咖啡，搭配輕鬆小食，算是對味。每個月還會推出限定的餐飲，聽說在神戶女孩間評價頗高。

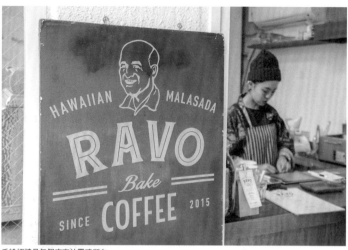

手繪招牌是每個店家的靈魂所在。

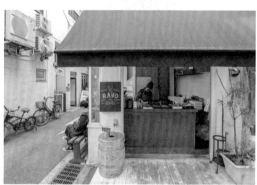

COFFEE INFORMATION

神戶市中央区北長狭通3丁目6-8-2
078-321-3622
10:00〜19:00
FACEBOOK_ Ravo Bake Coffee
INSTAGRAM_ ravo_bake_coffee_official

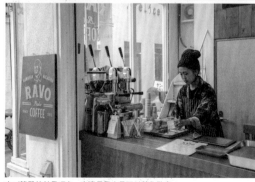

中／簡單的外帶吧台，旁邊長凳也是可以稍作歇息。
下／金色的拉霸機，要好好掌握也不是件簡單的事。

2016年十二月，在三宮站JR高架橋下商店街開了新的小分店，下回一到神戶就可以立刻嚐鮮一下。

Coffee LABO frank

コーヒー ラボ フランク

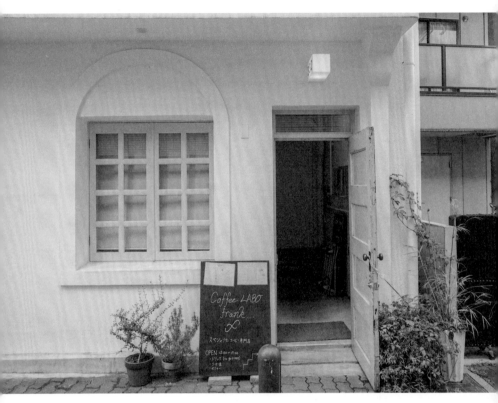

COFFEE INFORMATION

神戸市中央区元町通3-3-2
IMAGAWA BLDG 3F
12:00〜19:00
http://coffeestandfrank.com/
FACEBOOK_ Coffee LABO frank
INSTAGRAM_ coffeelabofrank

要走上樓才有豁然開朗的陽光空間。

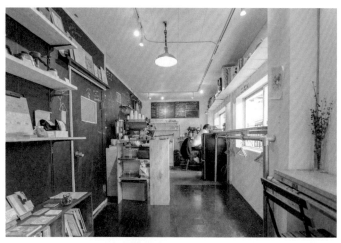

一個人的小咖啡館，充滿了主理人的簡單個性。

上樓瞧瞧咖啡實驗室

要往Coffee LABO frank，要先穿過神戶的中華街，這個稱為南京町的地方，是與橫濱的中華街、長崎新地中華街合稱為日本三大中華街，也是神戶的著名景點。不得不說日本的中華料理十分的美味，許多菜色都已經在地化，有著自己的美妙口感。

Coffee LABO frank位在南京町旁的巷弄，一棟白色小屋的三樓，先通過二樓的古書店停留一下再上樓，樓梯兩旁裝飾了各地而來的咖啡豆袋，各有特色（當然自己也都會留下來收集）。除了各地的精選豆，frank也有自家烘豆，同時也很樂意分享自己的心得，瞧瞧他的網站就有許多咖啡知識的分享資訊。

雖然說藏在樓上的咖啡館總是讓陌生旅客駐足不敢向前，不過鼓起勇氣推開大門也是會有好收穫。雖然說空間不大，座位不多，倒也不會覺得擁擠，選擇個窗邊的位置，玻璃上有著會心溫暖的手寫字，享受著主理人Mr. Frank帶來的專業與對咖啡的執著。

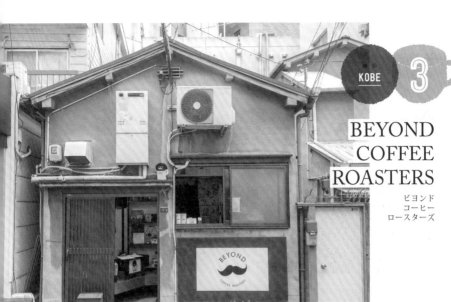

BEYOND COFFEE ROASTERS

ビヨンド
コーヒー
ロースターズ

COFFEE INFORMATION

神戸市中央区中山手通2-17-2
080-2429-5903
13:00〜19:00
週二定休
http://beyondcoffeeroasters.com/
FACEBOOK_ Beyond Coffee Roasters
INSTAGRAM_ beyondcoffeeroasters

古民宅間傳來咖啡香

從神戸三宮站出來往東邊走個大路口，發現一座巨大的鳥居，隨著參道往山坡上前進，這裏就是神戸最知名、有著千年歷史的生田神社，同時也是著名的戀愛結緣神社，找咖啡的路上，經過神社總會順路參拜一下。

繞過神社，往坡上繼續向前，在個小巷弄裡，意外發現了整排的餐飲小店，而其中又以有明顯兩撇鬍子為標誌的這間BEYOND COFFEE ROASTERS最為醒目。

經過整修的木造老房中，藏了台大型的GIESEN烘豆機，在烘豆日時，循著烘焙的香味很快就能夠找到這間店。

屋子的前段，就是販售著現場手沖新鮮咖啡的吧台，留著八字鬍的老闆，就與Logo一樣的醒目。

在巷弄中找尋咖啡館是件有趣的事。尤其是在住宅區中的隱密角落，雖然握著地圖，但一個轉角發現目標的喜悅，總是比手中的咖啡甜美太多了。

COFFEE INFORMATION

神戸市中央区東川崎町1-6-1
神戸ハーバーランド umie MOSAIC 1F
078-360-0788
11:00〜22:00
http://streamercoffee.com/
FACEBOOK_ Streamer Coffee Company
INSTAGRAM_ streamercoffeecompany

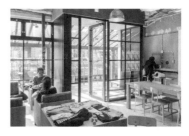

購物與咖啡兩者兼得

在神戶港區一隅，嶄新的umie神戶臨海樂園，是許多人前往神戶遊玩必會造訪的逛街商場，基本大眾必買應有盡有，同時還有誘惑孩子們的麵包超人主題樂園，因此也成為了當地週末親子同享的遊樂勝地。到了夜晚，望著對岸的神戶塔與海洋博物館，紅色與青色燈光相互輝映，增添許多浪漫情致。

來自東京的STREAMER COFFEE COMPANY，也邁入了神戶的舒適生活圈，選擇這裡作為據點，貼近週末人群的悠閒。同樣的，利用原宿那一套簡潔俐落的混凝土與原木組合來打造空間，讓視野更為舒適寬廣，不會有太多壓迫感。同時還有一大片透明玻璃採光，好天氣的午後的確是個舒適的去處。

而來到STREAMER COFFEE COMPANY 就是要點一杯拉花拿鐵，雖然我是黑咖啡掛的，來到這還是會不免俗的破例一下，畢竟人家連Logo都是用拉花圖樣來呈現自家的專業，不好好捧場一下說不過去吧！

STREAMER COFFEE COMPANY KOBE

ストリーマー コーヒー カンパニー

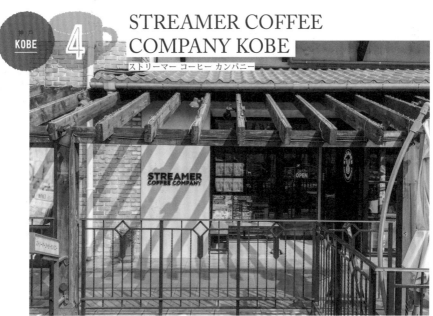

SATURDAYS SURF NYC KOBE

サタデーズ サーフ ニューヨークシティ

KOBE 神戸

5

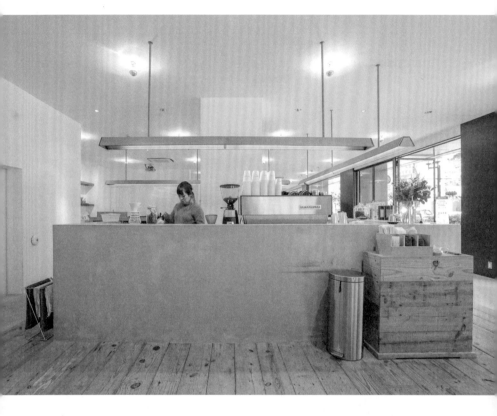

COFFEE INFORMATION

神戸市中央区京町78 神戸パナソニックビル 1F
078-381-7450
平日／08:00〜20:00
週末／11:00〜20:00
https://www.saturdaysnyc.com/

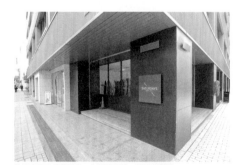

位於商業大樓的轉角，有點低調的一貫黑色外牆。

裡頭依舊是開放式設計，結合服裝
與咖啡的清爽空間。

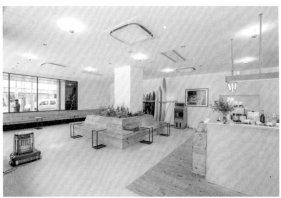

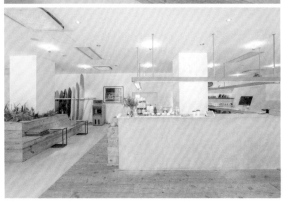

舊居留地的新時尚

想要在神戶找些品牌旗艦店，那就得到舊居留地一帶逛逛。自從1858年對外國人開放經商權之後，這裡成了早期擁有媲美歐洲先進都市規劃的一區。當然，其中的街道建築也與傳統日本有些區隔，可以大大感受到異國風情，許多大正年間建立、擁有近百年歷史的歐式建築，保持得相當完善。此外，這裡也是精品熱門戰區。

來自紐約的SATURDAYS SURF NYC，將日本第二間分店開立於此，當然也能夠輕易融入在地氛圍。

總是喜歡將自家簡單的風格時尚，與咖啡空間相結合，提供一系列的形象體驗。找來大阪知名傢俱設計TRUNK來打造開放式的木製長凳座椅，配合上寬廣白灰色的冷調，取得平衡。

店鋪中央是中島式的吧台，巧妙的將服裝與咖啡空間分隔，看要喝杯義式濃縮系的美式咖啡，或是手工現沖的精選單品皆有。將咖啡香與來自紐約的氛圍，做最好的搭配混合，給予生活多一點簡單質感。

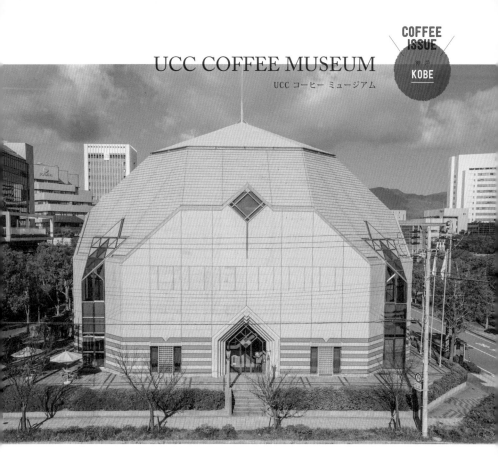

UCC COFFEE MUSEUM

UCC コーヒー ミュージアム

咖啡學問見學之地

除了無數的咖啡館，隨處可見的罐裝咖啡，也是來自日本的一大樂趣，從口感、包裝、限定，總不斷吸引著我的銅板，就是為了新口味、新限定。

罐裝咖啡這方便的東西，就是來自於1969年，UCC會社所發明。而既然來到了神戶，那不參觀一下這個將咖啡帶入更便利生活的UCC怎說得過去！從三宮站搭上港灣人工島線，往UCC咖啡博物館前進。

既然是咖啡博物館，當然會從咖啡的起源開始，這裏從最基本的咖啡認識開始介紹，一路從樹苗的發現、種植、烘焙處理到最後使用各種方式萃取，讓你認識一杯咖啡從有到無的過程。

而UCC歷史展示的地方，也陳列了歷年來不同的罐裝咖啡包裝，連福音戰士裡頭出現過的經典畫面都有。

而最後，少不了喝杯咖啡的節目。

在一樓出口處的試飲區，固定時段提供著兩種不一樣的咖啡來讓你分辨一下，主題不一，像是不同焙度、不同產區、

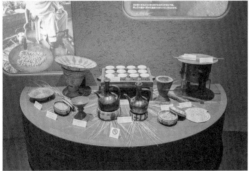

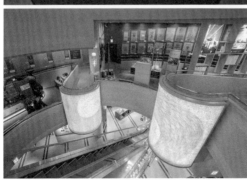

INFORMATION

神戸市中央区港島中町6-6-2
078-302-8880
10:00〜17:00
週一定休
http://www.ucc.co.jp/museum/

不同等級等等主題，讓你實際體驗一下差異。對於咖啡入門者來說，來到神戶，抽個兩個小時來這裡走一趟咖啡見學之旅，是個不錯的附加行程。

上／獨特的建築物造型與入口，也是博物館之類才會有的特殊設計。
中／從非洲咖啡的起源開始一一介紹道來。
下／從上頭螺旋形的空間，緩緩往下漸進。

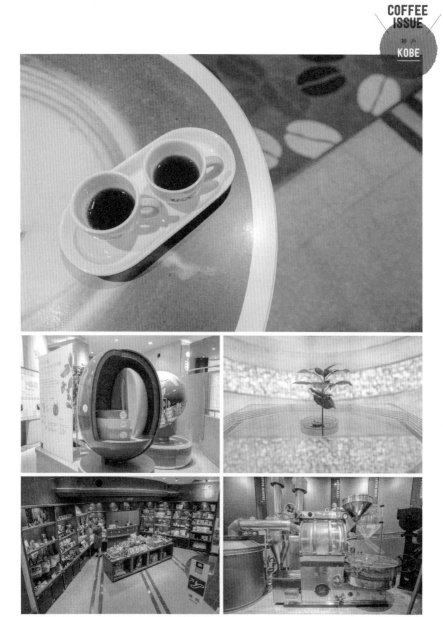

上／試飲杯會分做兩種不同類型做比較，嚐嚐不同的口感。
中左／放大百倍的咖啡豆，一層一層分析構造。
中右／所有的美味都是從這樣的小株咖啡苗開始。
下左／來到紀念品處，當然要入手一些相關器材或是商品當伴手禮。
下右／大型烘豆機的分析介紹，從生豆到烘焙完成的過程一一解析。

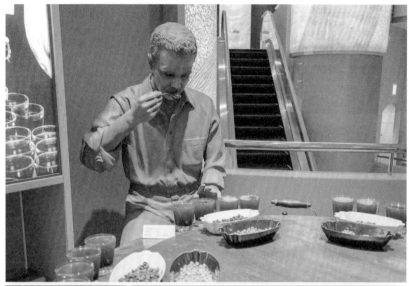

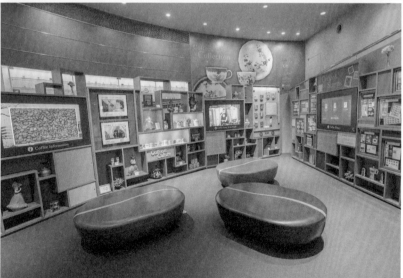

上／一杯好的咖啡，杯測也是相當重要的。
下／匯集了世界各地有關咖啡的書籍、影片、音樂的閱覽空間，連椅子都是要向咖啡致敬。

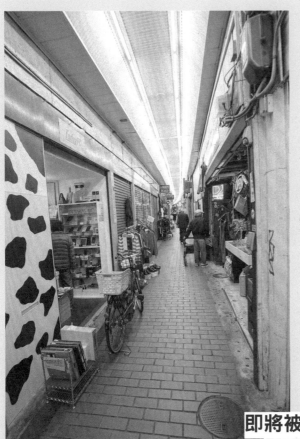

即將被遺忘的昭和街
元町高架通商店街

或許很多人第一次到神戶，很自然地就會搭到神戶站，不過，神戶的鬧區是在三宮與元町之間，搭乘JR東海道線的話還差了一站。

不過也不用擔心，從神戶站走回元町，也差不多只要15分鐘時間路程。或許，可以換個方式，從JR高架橋下的老商店街一路走回去。

不過，我建議是從元町這頭走過去會比較熱鬧。

因為鄰近神戶港，所以神戶一直以來是以商業為主的城市，有許多的進口商品也是神戶的特色。而從戰後開始，神戶高架橋下成為許多舶來品店的聚集地，從昭和時代一直興盛至今。不過歷經歲月的摧殘、二十年前阪神大地震的影響，以及更新更大的商店街興起，這高架橋下的老商店街已經逐漸式微。

話雖如此，盛載著老昭和回憶的許多老店鋪還是存在著。這些店鋪大多有兩層樓的空間，二樓當

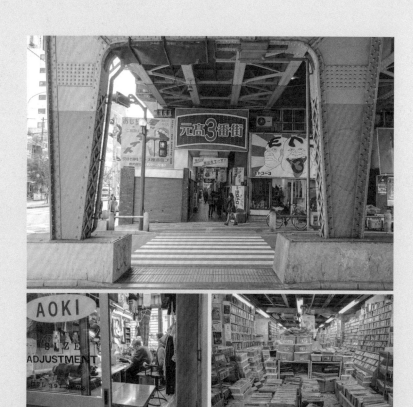

作住家，一樓則成為店面，經營著個人的小事業。從服裝、美容、修改、雜貨、二手物等等應有盡有，基本上還是以神戶人的日常生活所需為主，幾十年來就這樣持續經營著。這裡還有很多精彩的唱片行、古著店，從昭和時代一直累積下來，有著豐富的收藏。另外，還有一些二手店鋪，也是可以花點時間挖寶。偶爾會看到幾間簡單的飲食店，也是維持著老味道與人情味。

只不過，越往神戶站方向走，拉下鐵門的店家就越多，到了五番街、六番街，甚至連燈火都越來越暗，幾乎已經全部歇業，直到接近神戶站的七番街才又有些許人氣。畢竟敵不過嶄新商店街的精彩與舒適，這樣的老商店街，充滿了老故事與當地人的回憶，但卻逐漸凋零。不過，據說JR公司已經開始要積極整頓這裡，所以未來商店街的去存還是個未知數吧！希望大家能趁還在的時候好好去走一走，體驗一下老昭和的風情。

CHAPTER_3

KYOTO

京都

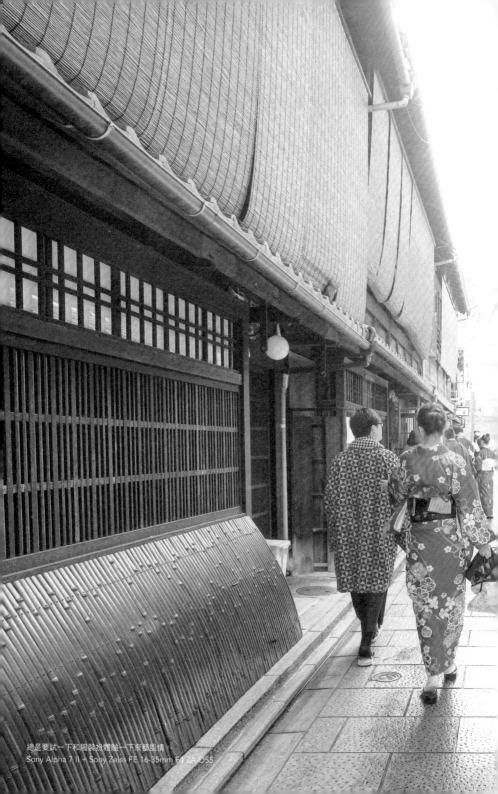

總是要試一下和服裝扮體驗一下京都風情。
Sony Alpha 7 II + Sony Zeiss FE 16-35mm F4 ZA OSS

Sony Alpha 7 II + Sony Zeiss FE 16-35mm F4 ZA OSS

涉 成 園

東本願寺

七 条 通

HIBI COFFEE KYOTO

京都塔

塩 小 路 通

KURASU KYOTO

京 都 車 站

作為到訪京都的第一站，1997年落成的京都站，是新幹線、JR線、近鐵線、地下鐵等等的匯集，成為了交通最重要的樞紐。這一座巨大的車站，來自知名建築師原廣司之手，先進俐落的造型，雖然與古樸的京都相較之下有點突兀，不過卻帶來了二十年的無比方便。

與伊勢丹百貨共構的結構，還有可以一次吃遍各種口味的拉麵小路，讓整個車站更加有趣。附近還有東、西本願寺與梅小路公園等景點，或是挑戰一下對面的制高點京都塔，360度環視一下京都的美妙（自己都還沒挑戰過）。

以這裡為起點，先推薦了兩間步行可以到達的咖啡館，其他的就搭上公車，出發前往京都的各處探險！

KURASU KYOTO
クラス

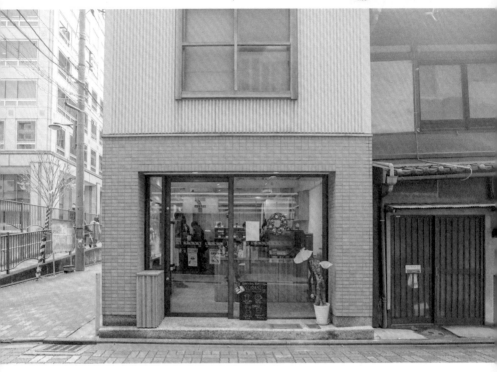

到訪京都首站首選

造訪京都，總是會先抵達如戰艦般巨大的京都車站，作為首要景點。雖然對於京都的古都面貌來說是個唐突的存在，不過二十年來為眾人帶來了更方便的交通。

背著行李，穿過車站大廳，可以順便看一下對面另一個地標——京都塔，奇妙的佇立在那。往西邊塩小路走上個五分鐘後轉進油小路通，主角KURASU KYOTO就是距離車站十分接近的咖啡補給站。

轉角處有著大片玻璃的充足採光，讓店內更顯得通透乾淨。簡單的空間主要就是中央的吧台，搭配上幾個立食座位，還有些咖啡相關的器具架，與咖啡豆的販售。看是要嘗嘗義式濃縮，或是手沖萃取，從早上八點就開始供應著一天的活力，大部分的顧客都是來自各國的旅人們。

採用日本各地的精選咖啡豆，像是來自名古屋的GOLPIE（P.194）、來自盛岡的Nakasawa等等，美麗親切的

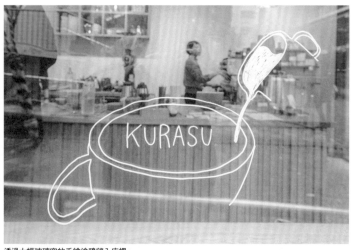

透過大幅玻璃窗的手繪塗鴉望入店裡。

COFFEE INFORMATION

京都市下京区東油小路町552
075-744-0804
08:00～18:00
http://kurasu.kyoto/
FACEBOOK_ Kurasu
INSTAGRAM_ kurasu.kyoto

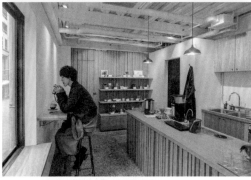

上／由兩個女孩輪流掌管著店裡的運作與咖啡。
下／舒適的空間，給予剛到訪京都的旅客最新鮮的熱情。

Barista 為從各地而來的旅客煮杯熱騰騰的新鮮咖啡，為京都的第一站留下美好的印象。

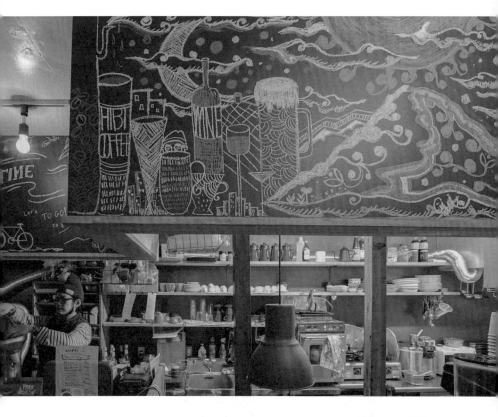

HIBI COFFEE KYOTO

ヒビ コーヒー

COFFEE INFORMATION

京都市下京区七条通河原町東入材木町460
075-276-3526
08:00～19:00
週二定休
http://hibicoffee.strikingly.com
FACEBOOK_ Hibi coffee
INSTAGRAM_ hibicoffee

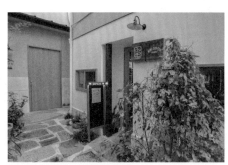

藏在巷弄內的店鋪，可是得細細尋覓一下。

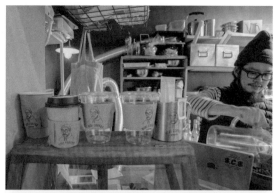

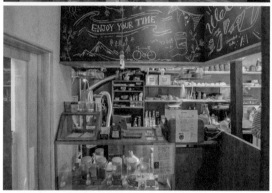

雖然說空間不大，與咖哩店共用著廚房，不過咖啡用具卻也一點都不含糊，從義式機到手沖設備一應具全。

一半咖哩一半咖啡

尋找當地咖啡館有很多途徑，有了網路十分方便，咖啡館與咖啡館之間通常也會有很多的聯繫，然後就能夠一間接著一間探訪。

HIBI COFFEE，就是我意外發現的一間藏身在巷弄裡的店鋪，距離京都車站兩個街區，就位於有如防火巷裡還有間小的巷弄裡，附近的公車站牌還有間Kaikado Café看起來也是個質感不錯的店鋪。

會被HIBI COFFEE吸引，完全是因為先看過他的Logo插畫，其實就是主理人茅原敬憲先生的個人圖像，有著絕對不會認錯的準確。小小店鋪，與咖哩店asipai共用同個空間，樓上還是間特色十足的Loft風格旅店しづや KYOTO。在這不起眼的小小巷弄裡藏了許多的驚喜。

小巧廚房內藏著小型的烘豆機，供給著自家需求，平時提供四、五種的豆子選擇，除了手沖還有義式咖啡的選單，小小的工作平台，給予了細膩咖啡的豐富滋味。若是挑對用餐時間前來，還能同時一嚐來自鳥取縣的特色咖哩。

河原町

京都最熱鬧的地段，就屬河原町站這一區了。以四条通與河原町通交叉的地段，有著熱鬧的百貨公司與商店街，而隔著鴨川，就是眾所皆知的祇園與商店街。兩條主要的商店街，新京極通與寺町通商店街，從四条一直延伸至三条的熱鬧繁榮。當中有著香火鼎盛的錦天滿宮，雖然只是北野天滿宮的分社，不過平日匯集的人潮與旅客也不亞於本社，保佑著周遭商社的興盛平安。

棋盤式的街道設計，只要認清楚東西南北，也就沒那麼容易迷路。就算迷路了，或許也會歪打正著的找到巷弄裏的特別小店。

正因如此，許多咖啡館需要一點精力尋找一下，或在小巷弄裡，或要登上二樓，或是老建築的一角，都是充滿時代洗鍊感的昭和風格，我想，這就是京都的魅力。

京阪本線

祇園四条驛

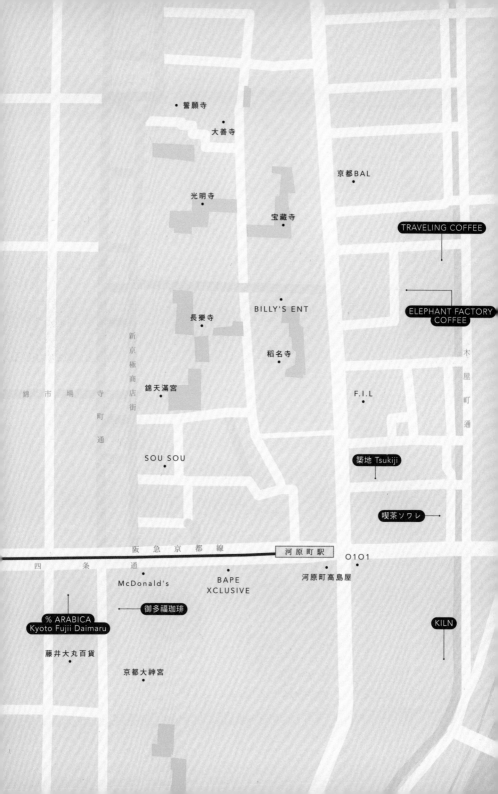

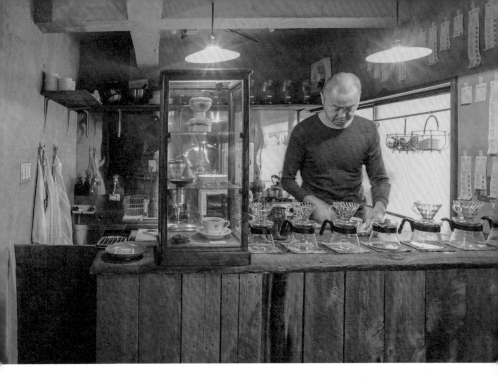

ELEPHANT FACTORY COFFEE

エレファント ファクトリー コーヒー

先在巷弄內找到不起眼的樓梯，上樓。

COFFEE INFORMATION

京都市中京区蛸薬師通木屋町
東入ル備前島町309-4 HKビル 2F
075-212-1808
13:00〜01:00

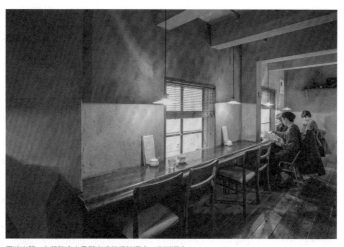

昏暗空間，有著許多古書與咖啡的香氣混合，直到深夜。

裏陸地的醇香殿堂

就算喜歡巷弄探險，也不一定會發現這間藏身在二樓的咖啡館，單靠地址的確得花上一番工夫。

走上二樓，猶豫中推開了大門，挺怕意外闖錯人家。在昏暗燈光營造的氛圍中，飄著咖啡香氣，流暢輕揚的爵士樂，從後巷灑落窗台的陽光，為空間帶來生氣。雖說昏暗，卻不會感到煩悶壓迫，反而是找到了祕密基地的感覺，直覺告訴自己沒有錯過這裡真是幸運。

採用北海道美幌自家焙煎的豆子，以中焙、深焙為主，略微傳統日式咖啡的濃苦，入喉的回甘卻意外的美妙。

取名為ELEPHANT FACTORY，是來自村上春樹的《象工場的HAPPY END》，店主是村上的忠實書迷，所以來大象工廠喝杯咖啡也是村上粉絲來到京都必須做的事之一。

沒有義式咖啡選項，滿排的V60濾杯，靠著職人的手沖技巧，萃取出每杯咖啡的精華，店內同時也提供許多藏書，讓顧客可以伴隨著文字，細細品嚐。

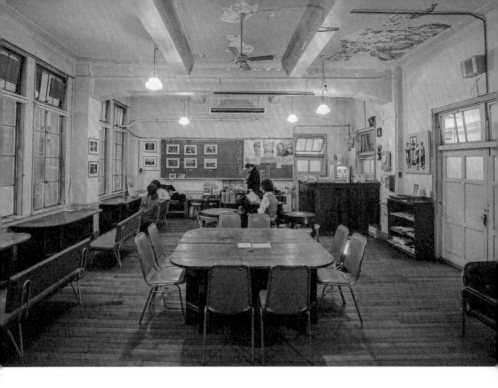

TRAVELING COFFEE

トラベリング コーヒー

電影與藝術雙重加持

熱鬧的四条河原町旁的木屋町通，到了夜晚，兩旁巷弄的餐館總是充滿夜歸小酌一杯的人們，放鬆工作的勞累。

而在這條通上，有一棟大正時代興建、有近百年歷史的建築物，原為立誠小學校，九〇年代因為這區域兒童數目減少，將附近的學校整併後便因此關閉，但建築依舊保留至今。這個校地在創校前，是日本第一部電影放映的地方，算是日本電影的原點，現在也成為小型藝術的展場。

從正門進入，就像是電視、電影中的老舊校舍一樣，喀滋喀滋的木頭地板，一樓正前方的房間，就是TRAVELING COFFEE。原本應該是學校的職員室，櫥櫃和黑板都保持著當時原樣，利用原學校的其他設備打造的咖啡館，寧靜的空間中讓人有時光回溯到昭和時代的感覺，與其說是懷舊，不如說是瀰漫著神祕感。

主理人牧野広志先生不僅身負店裏DJ的音控工作，同時還要提供手沖咖

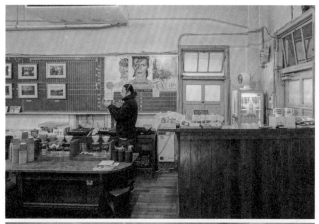

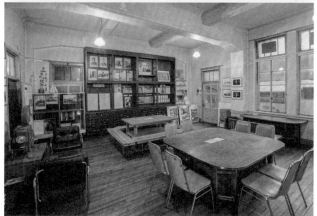

位於老學校內的咖啡館，從講台、桌椅，所有道具都來自原本校內的各室匯集而來。

經過川堂，白色老舊木門推開就是了。

COFFEE INFORMATION

京都市中京区蛸薬師通
河原町東入備前島町310-2
080-3853-2068
11:00～20:00
FACEBOOK_ Traveling Coffee

啡，300日圓的親民價格，兼顧著咖啡的品質，滿足每一個到訪的旅人與訪客。

KILN

キルン

Paper Drip
- Take out 30yen Discount
- Coffee Beans Sales 120g 600円
- Blend · Kiln Blend
 · Kyomachi Blend
- Single Origin
 · Ethiopia Mocha Yirgacheffe
 · Indonesia Mandheling
 · Guatemala El Injerto
- Cold Brew

Espresso
- Espresso Single or Double
- Cafe Macchiato
- Cafe Latte
- Cappuccino
- Caramel Latte
- Mochacino
- Extra Shot

Beverage
- Darjeeling Tea
- Green Tea Latte
- Housemade Ginger Ale
- Hot Ginger Lemonade
- ~ ALCOHOL ~
- Heart Land Beer
- Minoh Beer
- White & Red Wine
- Housemade Liquor

Sweets
- Baked Cheese Cake
- Raw Chocolate Brownie
- Dry Fruits & Walnuts
 Pound Cake
- Earl Grey & Chocolate
 & Kumquat Scone
- Almond & Chocolate
 & Cassis Biscotti
- Rosemary & Lemon
 Herb Cookie

Foods
- Millet Bread Toast
- Croque Monsieur
- Hot Sandwich
 Avocado & Tunamelt
 Miso Teriyaki Chicken

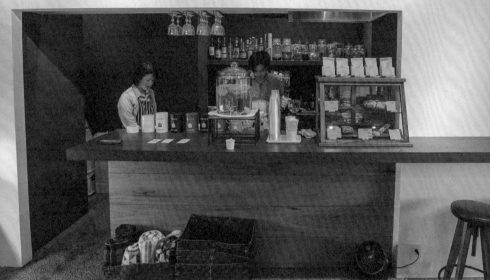

COFFEE INFORMATION

京都市下京区西木屋町
四条下ル船頭町194 村上重ビル 1F
075-353-3810
11:00〜23:00
週三定休
http://kilnrestaurant.jp/
FACEBOOK_ Kiln coffee shop
INSTAGRAM_ kiln_coffeeshop

鄰近運河邊，春天櫻花盛開更是美景。

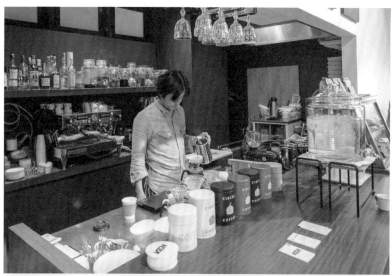

上／Barista 細心地沖煮著一杯又一杯的美味。
下左／一樓是咖啡館，二樓還有著歐陸料理的餐廳。
下右／提供著多樣產地的豆子給與不同口感的體驗。

在地美味的細膩浪漫

四条河原町是京都的百貨公司聚集地，位於東南角丸井百貨後方，鄰近運河高瀬川，兩旁依舊保留著許多老木造平房，一直是充滿旅客的觀光重地。

在高瀬川旁，有間美食餐廳KILN，正好依偎著小河畔，以選用在地季節食材製作的西式料理為主，餐廳位於二樓，一樓則是咖啡館的獨立空間。

記憶中，曾經在雜誌上看過印著KILN字樣的馬克杯，印象十分深刻，實際走上一遭，更是難忘。雖然是條簡單的引水道運河，卻有著三百年歷史，高瀬川兩旁綠意盎然，同時也是春櫻之名所，吸引著大批遊客。而作為河旁的店家，自然占盡了地利之便，春天之時更是有著美麗景致搭配咖啡香氣。

雖然沒有自家烘焙，但還是選用品質優良、來自北區的Circus Coffee的咖啡豆，以專業職人的沖煮技術將咖啡的美味萃取出來。此外，也有自家製手工蛋糕、餅乾與輕食可供搭配，漫遊著京都，愜意地在河畔喝杯美味咖啡。

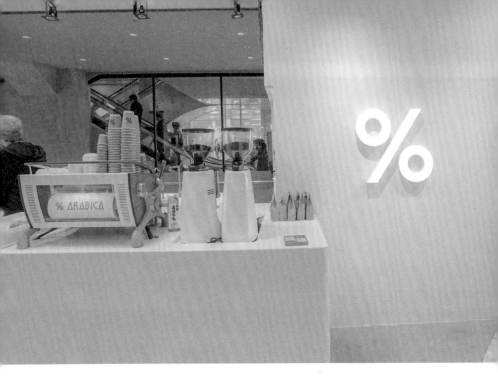

% ARABICA
Kyoto Fujii Daimaru

アラビカ

COFFEE INFORMATION

京都市下京区四条寺町 藤井大丸1F
075-746-5995
10:30〜20:00
http://www.arabica.coffee/
FACEBOOK_ Arabica
INSTAGRAM_ arabica.coffee

以溫室為靈感的座位區，燈罩還是採用Chemex的玻璃壺。

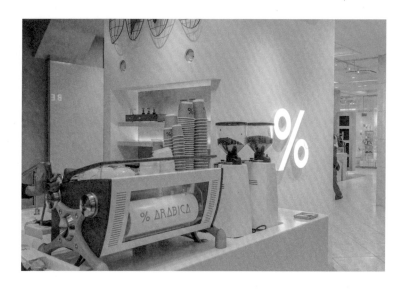

店中店的溫室效應

來到京都一定要嚐鮮的品牌，絕對是近來正活躍的%ARABICA。有了東山五重塔下與嵐山的分店之後，第三間分店選在京都最熱鬧的四条河原町一帶，藤井大丸百貨的一樓，給予京都人更方便的享受。

前兩家分店由於位在京都的觀光勝地，當地人會比較少造訪，反而在百貨公司會更貼近生活，同時觀光客也能夠輕鬆享受。2016年四月開幕，同樣由日本建築事務所PUDDLE打造，承繼以往白色吧台空間，同樣採用一台顯眼的Slayer 咖啡機，明顯的「%」就在白色牆面上頭。採用溫室的靈感，以鋁製的骨架包覆，在商業空間中有著獨特的個性存在。

座位區是兩排白色立椅，讓人可以簡單的休息與品嚐咖啡，但若仔細瞧瞧，會發現頂上的燈罩有著特別的設計，是採用Chemex玻璃手沖壺來做燈罩，呼應著整體咖啡的氛圍，也為這一區帶來更多的精彩。

左／位於百貨一樓，對面就是BEAMS的專櫃。
右／有著%圖樣的牛皮紙杯，是ARABICA的各地沖煮設備一應俱全的最大特色。

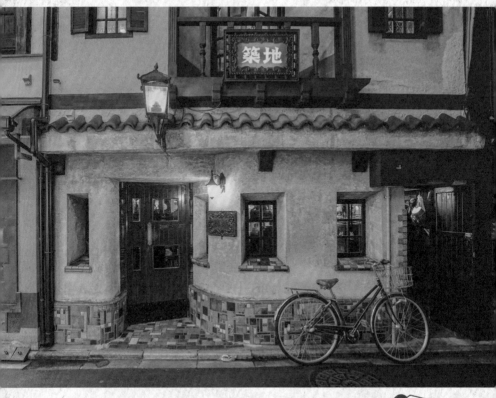

築地 Tsukiji

ツキジ

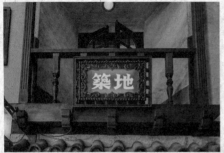

京都的築地沒有賣魚，只有咖啡。

COFFEE INFORMATION

京都市中京区米屋町384-2
075-221-1053
11:00～21:30

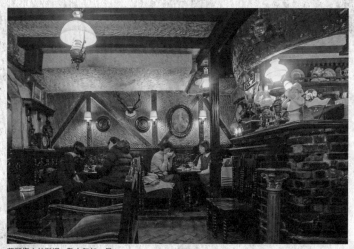

華麗復古的裝潢，數十年如一日。

華麗西洋古董風味

來到京都，一定要造訪的就是昭和風格的咖啡館。雖然傳統日式咖啡偏向深焙路數，深厚口感許多人無法適應，同時，這類老式的喫茶屋、咖啡館都開放吸菸，已經習慣禁菸場所的人，咖啡香夾雜著菸味也會是一大挑戰。

位於四条河原的老店「築地」，在京都也算是個傳奇了。1934年創業的老店，兩層樓的建築帶點西洋感，並用馬賽克磁磚與彩色玻璃拼湊點綴著，每每路過總想要透過玻璃窺視一下內部。推開扎實木製大門之後，初訪時會讓人大吃一驚的華麗感，與純樸的古都有著強烈的對比。以中世紀的西洋古董華麗風格，打造整體的氛圍，數十年如一日，承載著幾十年來無數人的回憶。

很推薦當家招牌的維也納咖啡，將鮮奶油布滿咖啡表面，讓口感更加順暢綿密。不過也習慣點上一杯最基本的咖啡，先喝幾口原味，再用湯匙緩緩放入方糖，當方糖瞬間吸滿咖啡液而變色之後，再緩緩攪拌，那滋味真是絕佳，屢試不爽。

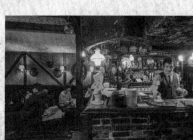
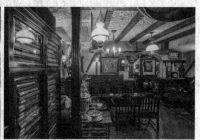

對於菸味過敏的，這類昭和風可以抽菸的老店可得考慮一下了。

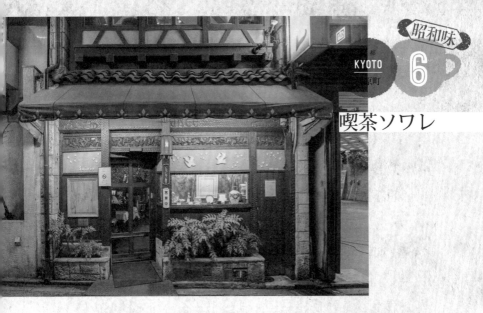

喫茶ソワレ

昭和靛藍浪漫空間

在木屋町通上，與四条通交叉的地段有個小廣場，無時無刻有人群聚集，因為這裡是難得的吸菸區，京都路上是不准抽菸的，只有特別設有菸灰缸的地方才能在外頭抽菸，所以總會有人群在此聚集。

而在這吸菸區旁，有一棟夾在兩棟大樓之間的尖頂老屋，透著異樣的藍色燈光。木造雕花的外牆，好奇地推開大門，裡頭走的是昭和感的西洋古董風格，雖然沒有到築地這麼的金碧華麗，卻也有自己的故事與特色。

1948年創業至今將近七十年，保留著當年的一切，裡頭許多的繪畫作品都來自昭和年間的知名西洋畫家東鄉青兒的作品，從招牌、杯墊、玻璃上頭都可見到，無疑像是個紀念館般的存在。

雖然說喝杯咖啡是再自然也不過的事，但總被隔壁桌的繽紛果凍飲料吸引目光，在藍色燈光籠罩下，顯得更加夢幻萬千。

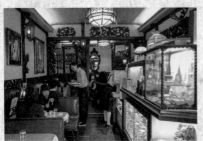

COFFEE INFORMATION

京都市下京区西木屋町四条上ル真町95
075-221-0351
13:00～19:30
週一定休

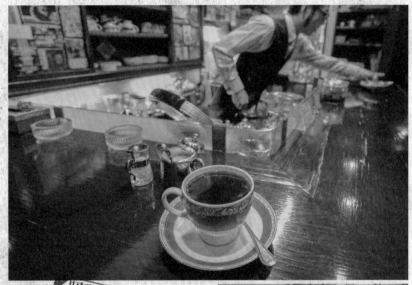

御多福珈琲

COFFEE INFORMATION

京都市下京区寺町四条下ル貞安前之町609
075-256-6788
10:00～21:30
每月15日定休

發跡市集的紳裝職人

發跡於京都知恩寺的百萬遍手作市集裡，御多福珈琲的主理人野田敦司先生依然是一襲整齊的襯衫與背心的正裝，以及招牌的鬢角，專注地沖煮每杯咖啡，不論是在市集或是四条的店裡。

2000年開始在市集展開咖啡生涯，2004年才在現址開設了御多福珈琲，持續提供更多香醇咖啡給予不斷支持的顧客。位於地下一樓的店鋪，雖然入口有點隱密窄小，走下樓梯，卻像來到了昭和時代的傳統西洋風格，深色漆木與紅色絨布交織出的空間，燈光集中的吧台，成了Barista最棒的表演舞台，一絲不苟的習慣沖煮動作，是每天必要的近百次熟練演出。

現在每月十五日的百萬遍手作市集，野田先生照樣還是會店休，推著攤子持續在這個發跡地提供新鮮的手沖咖啡，為這個市集增添香濃氣息。

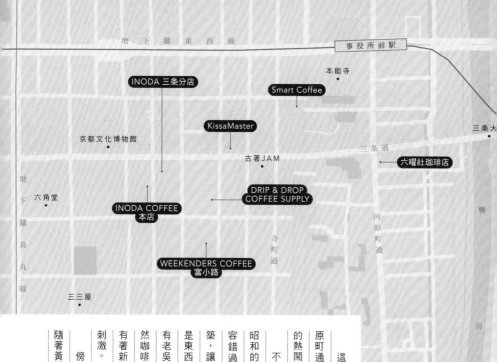

地下鐵東西線

事役所前駅

INODA 三条分店

本能寺

Smart Coffee

KissaMaster

京都文化博物館

三条大

三条通

古著JAM

六曜社珈琲店

DRIP & DROP
COFFEE SUPPLY

地下鐵烏丸線

六角堂

INODA COFFEE
本店

寺町通

河原町通

鴨

WEEKENDERS COFFEE
富小路

三三屋

川

這裏指的三条區域比較狹小，只有從河原町通到烏丸通的這一段，連接著四条河原町的熱鬧，成了一大區的觀光與購物熱點。

不過三条也有自己獨特的地方，有老式昭和的町屋，也有西洋風格的洋樓，還有不容錯過的京都文化博物館這一棟耀眼的建築，讓三条顯得特別的多元。而服裝品牌也是東西流行穿插著，有國際精品的流行，也有老吳服店的傳統，交織出時代的變化。當然咖啡館也是，既有著昭和感的老滋味，也有著新派咖啡的活躍，為這裡帶來更多元的刺激。

傍晚時分，由東向西散步在三条通上，隨著黃昏的夕陽籠罩，是最美麗的時刻。

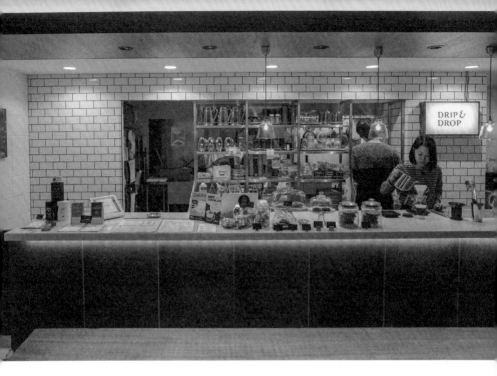

DRIP & DROP
COFFEE SUPPLY

ドリップアンドドロップ コーヒー サプライ

京都
KYOTO
三条

1

藏身地下的靜謐

作為日本最大觀光城市，旅店在京都比比皆是，除了十分和風日本味的老店，新型態的Loft風格旅店也越來越多。簡單俐落的背包客旅店，成為熱門主流。而在三条通的中之町附近，有間Piece Hostel，就是近來話題中的旅店。

在這旅店的地下室，藏著一間咖啡館，在這寸土寸金的精華地段，任何地方都可以發現特色。從旅館旁的入口通往這間DRIP & DROP，明亮溫暖的空間感，與生硬灰色的建築外牆有著強烈的對比。

走的是簡潔路線，中央的大桌是我的心頭好，幾乎每次來都坐在同樣的位置，可以看著開放式廚房裡Barista沖煮著咖啡。

在這邊點杯咖啡有些步驟，要先選想嘗試的豆子，再選擇想要用法式濾壓、一般紙濾，或是AreoPress來萃取，都會有不同的口感，當然還是有一般的義式濃縮可選擇。

而在四条蛸藥師這端，DRIP &

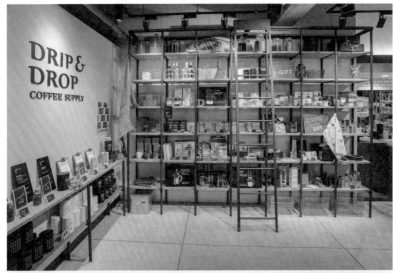

上／全牆面的貨架，有著各類咖啡用具與咖啡豆的販售提供。
下左／靠牆的沙發區，是個紓解疲憊的好位置選擇。
下右／中央的分享大桌，同時也可以欣賞Barista的手藝。

COFFEE INFORMATION
─────────────
京都市中京区富小路通
三条下ル朝倉町531
ピースホステル三条 B1F
075-231-7222
11:00～22:00
http://www.drpdrp.com/
FACEBOOK_ Drip & Drop Coffee Supply
INSTAGRAM_ dripanddropcoffeesupply

DROP也開了新的路面店，招牌上有著
大大COFFEE的字樣，傳遞著咖啡的溫
暖香氣。

WEEKENDERS COFFEE 富小路

ウイークエンダーズ コーヒー

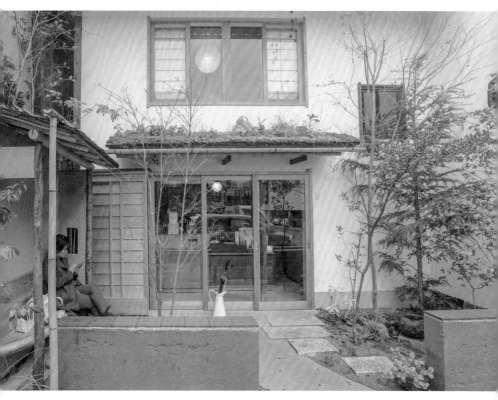

門口小小的造景，充滿了傳統京都風情。

COFFEE INFORMATION

京都市中京区富小路六角下ル西側骨屋之町560
075-724-8182
07:30～18:00
週三定休
http://www.weekenderscoffee.com/
FACEBOOK_ WEEKENDERS COFFEE
INSTAGRAM_ weekenders_coffee

總是在不經意的角落

本店位在左京區的WEEKENDERS COFFEE（P.178），已經是京都非常知名的咖啡館，在台灣的日本咖啡友人也非常推薦。2016年的七月在富小路通這個熱鬧的地段，開了另一間分店。

京都的店總會開在特別奇妙的地方，這間富小路分店也是，與二条小屋（P.156）一樣，店鋪都是在停車場裡頭。如果只是看路上的招牌尋找，那可能要隨時注意地上的小方塊指引，位在停車場深處的店鋪，實在很難路過發現。

三坪大小的兩層樓木造町家，重新拉皮改造後，利用白色與原木營造出傳統的和式風味，門前還有小小庭院的綠色造景，煞有其規模樣。而裡頭就是個簡單的咖啡吧台，有著La Marzocco義式機，與V60的手沖配合，萃取出每杯咖啡精華。選單上頭可以特別指定用EK-43磨豆機來煮杯濃縮咖啡，對於行家來說更有誘惑力。這裡也有我最愛的Cold Brew，可以明顯感受淺焙咖啡的豐富香氣。

上／雖然在停車場內一角，不過還是有著自己的小庭園，綠意盎然。
下／職人感的專業吧檯，總是有許多慕名而來的遊客來一嚐滋味。

KissaMaster
キッサマスター

日式庭院的閑靜優雅

三条通上的背包專門店master-
piece，是個街頭潮流界的經典品牌，以
提供優異質感的多機能性背包聞名。而
京都的旗艦店是在三条通上、一間原本
是吳服店的老町屋重新改裝打造而成。

起源自關西大阪的master-piece，
在大阪與京都的兩間路面旗艦店中，
都另外設置了店中店KissaMaster。延用
著母公司的master字樣，再加上喫茶的
「Kissa」字樣，就成了這兩間店才有的
咖啡館。

雖然是店中店的獨特設計，但
KissaMaster還是有自己的獨立空間，尤
其是圍繞著日式庭園的座位區，更是這
裡最大的特色。在這喧囂的街道裡，隱
藏著鮮少曝光的純正日式寧靜，搭配一
杯溫潤的咖啡，享受著片刻心靈與味覺
的雙重慰藉。

採用同樣來自京都在地烘焙的
WEEKENDERS所烘焙的豆子，以La
Marzocc Strada MP銘機萃取出一杯杯的
咖啡。坐在玻璃窗前，與庭園的寧靜合

圍繞著屋內中庭的日式庭園造景，欣賞著寧靜與禪意，
是KissaMaster獨特的私藏景致。

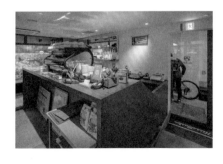

COFFEE INFORMATION

京都市中京区
三条通富小路東入中之町26
075-231-6828
11:30～20:30
FACEBOOK_ KissaMaster
INSTAGRAM_ kissamaster

而為一，沉澱一下心靈，讓咖啡補足失去的精神空虛。

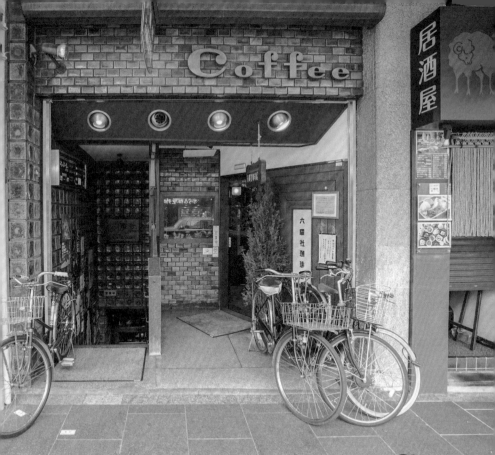

六曜社珈琲店

ロクヨウシャコーヒーテン

昭和味

4

京都
KYOTO
三条

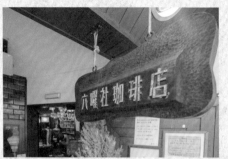

初訪老店，推開門總是需要一點勇氣。

COFFEE INFORMATION

京都市中京区河原町三条下ル大黒町36 B1F
075-221-3820
08:00～23:00
週三定休

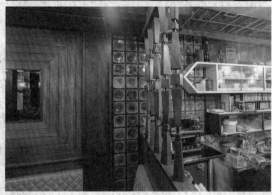

上／奶油色皮製沙發，也伴隨著當地人數十年的精彩回憶。
下／許多細節，像是牆壁磁磚或是屏風隔間，都有著昭和感的設計裝飾思維。

目標邁向百年永續

拘謹的京都人，總是喜歡將喫茶屋、咖啡館當作調解生活壓力的場所，尤其是這種昭和感的老店，不論是早起看報，或是茶餘飯後的閒聊，都是生活中習慣的去處。

門口的招牌，明顯訴說著店鋪的悠久歷史。六曜社，一間自1950年就創業至今的京都咖啡老店，就位在熱鬧的河原町通上，經營了超過一甲子的光陰，歷經三代，以百年老店的目標持續經營著。

時光痕跡就在店鋪的裝潢中顯現。在老派原木調與綠色漸層壁磚交織而成的空間裡，黃光燈泡閃耀著，更增添復古情懷。傳統喫茶店的矮沙發，高度正適合單純的聊天休憩。當然，不禁菸的空間，使得咖啡味之外，多了菸草的刺激。

一脈京都咖啡的傳統深焙，自家烘焙的新鮮豆子，提供每日來訪的老客人，以及慕名而來的旅客一杯醇厚的好咖啡。

還有，這裡的厚片吐司跟甜甜圈也是一絕，配套吃剛剛好！

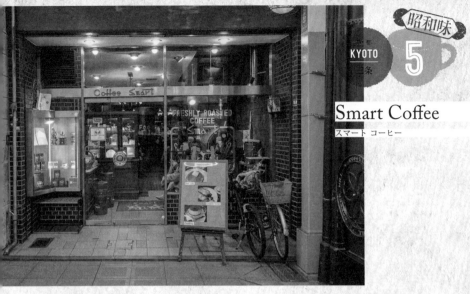

Smart Coffee

スマート コーヒー

COFFEE INFORMATION

京都市中京區寺町通三條上ル天性寺前町537
075-231-6547
08:00～19:00
http://www.smartcoffee.jp/
FACEBOOK スマート珈琲店

昭和感的老味道

說到京都的昭和風格老咖啡館，Smart Coffee也是榜上有名。從昭和七年（1932年），橫跨了昭和與平成世代，陪伴著不少京都人的歲月。從早期的洋食館，到轉型成為自家烘焙的咖啡館，還是吸引著顧客來吃吃甜點輕食，喝杯咖啡消磨時間。

從四条河原一路逛著寺町通商店街往北，這裡是京都最熱鬧的商店街之一，一整條御池通都是有著頂棚的人行步道，就在本能寺的對面（就是知名的本能寺沒錯！）。而Smart Coffee就這樣安靜的佇立在商店街的一角。不過，時常可以看見人們在門口等候入座。

門口與INODA一樣也放了台大型的老式磨豆機。店內一台德製的PROBAT烘豆機不時傳來烘焙香氣，不由得點了著咖啡聞香一番。其他的點心，像是定番的布丁、法式吐司、鬆餅等等，樸實的滋味，應該也夠滿足老饕的嘴。

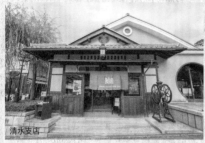
清水支店

三条支店

京咖啡的每日必備

有個說法，京都人的朝食定番，就是要去INODA。火腿、炒蛋、生菜沙拉與可頌，配上杯深焙的當家熱咖啡，就成為了人氣首選。

住在京都，應該沒人不知道INODA，這個京都最老的咖啡連鎖店，從1947年開業至今，在京都有八間分店，在三条、四条、清水寺、車站附近都有其蹤跡。其他使用INODA咖啡豆的咖啡館更是無數。

位於堺町通的本店，的確是該列在造訪的名單之一。結合町屋與洋館雙重建築風格，形成強烈的對比，內部空間也是老式西洋風格，是昭和年代中十分常見的咖啡館裝潢。

點了杯最基本的招牌調和咖啡，帶點酸味的苦甘，卻也是記憶中咖啡的口感。

昭和味

京都
KYOTO
三条

6

INODA
COFFEE
本店

イノダ コーヒー

COFFEE INFORMATION

本店／京都市中京区堺町通三条下ル道祐町140　075-221-0507／07:00～19:00
三条支店／京都市中京区三条通堺町東入ル桝屋町69　075-223-0171／10:00～20:00
清水支店／京都市東山区清水3-334　075-532-5700／09:00～17:00
http://www.inoda-coffee.co.jp/

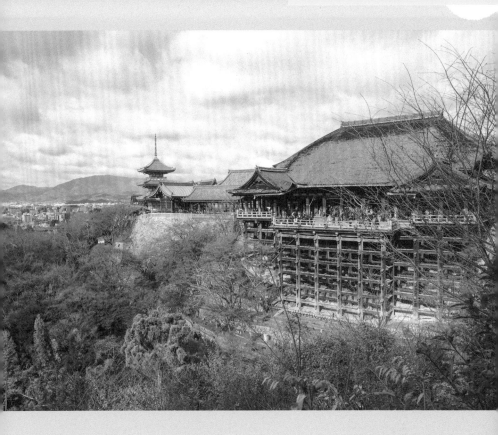

京都寺院 選

先說到神道與佛教的不同，佛教是來自印度、中國的外來宗教，有佛像的就是寺院；神教是傳統日本宗教，崇拜的是神靈，參拜的地方是神社。簡單的區分方法，就是名字裡頭有「寺」、「院」就是歸屬佛教，而名字裡頭有「社」、「宮」，腹地裡有鳥居的，就歸屬神道。基本上，傳統日本人都會同時信奉這兩種宗教，像京都市就有大大小小將近1700間佛寺與800多間神社，已經是他們日常生活的一環了。

前面介紹了大阪的著名神社，來到京都，就要來介紹京都必訪的佛教寺院了。當然，京都內有很多神社還是要去參拜一番，像是伏見稻荷大社、平安神宮、八坂神社、下鴨神社等等。而在眾多的寺院中，很多都具有京都風味，甚至可說是京都的代表，如清水寺與金閣寺已經深入人心，或是我個人最愛的三十三間堂也是很棒的佛教寺院。走訪這些寺院，不但可以欣賞建築本身，也可春日賞櫻、秋日賞楓，品味庭院裡枯山水的禪風意境。所以，不多走幾間寺院，

清水寺

作為京都最著名的景點之一，同時也是古老的佛教寺院之一，清水寺千年來一直佇立在東山之上。而以櫸木架構的清水舞台，每年更有五百萬人次以上的造訪，成為京都的代表之一。2017年至2020年，清水寺將舉行四百年來最大幅的修繕工程，以迎接東京奧運的到來，不過也不用太過失望，本堂依舊開放參拜。

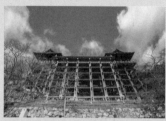

INFO

京都市東山区清水1-294
主要供奉：千手觀音
創立年分：寶龜9年（778年）

さんじゅうさんげんどう
三十三間堂

因為正殿有三十三根立柱隔間為名，全長約120公尺。其正式名稱為「蓮華王院」。裡頭供奉著1001尊的千手觀音像，在正殿裡整齊地排列著，金碧輝煌，頗為壯觀。同時還有風神、雷神等20多座的護法神像，都有著數百年的歷史，呈現出宗教藝術的細膩之美。每年一月，會舉辦傳統射箭比賽，有上千名女子參加。

INFO

京都市東山区三十三間堂廻町657
主要供奉：千手觀音
創立年分：長寬2年（1165年）

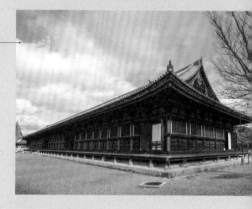

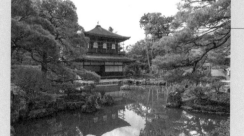

じしょうじ
慈照寺

說慈照寺大家可能比較無感，說到銀閣寺可就瞭解了吧！足利義政建立的觀音殿「銀閣」，雖然沒有金閣寺般的輝煌，不過寺內以錦鏡池為中心的池泉迴遊式庭園與枯山水、銀沙灘和向月台，更被指定為特別史跡，值得靜靜一覽。而寺院外圍的哲學之道，也是京都名景之一，兩旁種滿了櫻花樹，春夏秋冬四季各有不同景致。

 INFO

京都市左京区銀閣寺町2
主要供奉：釋迦牟尼佛
創立年分：延德2年（1490年）
http://www.shokoku-ji.jp/

ほんのうじ
本能寺

雖然稱不上是絕對必要的觀光景點，不過因為織田信長之故，本能寺之名更具魅力。歷史有名的「本能寺之變」，一句「敵人就在本能寺」已成經典。當年明智光秀背叛織田信長，火燒了本能寺，因此現今的本能寺是豐臣秀吉搬遷重建而成，其原址在蛸藥師通與小川通交叉附近。現在的本能寺後方還設有信長公廟，向一代傳奇致敬。

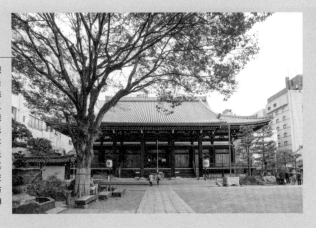

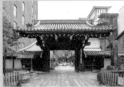

INFO
京都市中京区寺町通御池下ル
下本能寺前町522
主要供奉：三寶尊
創立年分：應永22年（1415年）
http://www.kyoto-honnouji.jp/

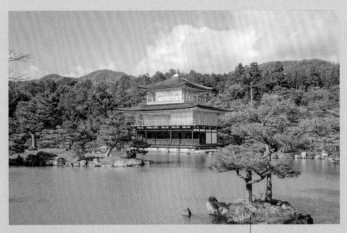

ろくおんじ 鹿苑寺

就是大家熟悉的金閣寺，原本由足利義滿修築的舍利殿，採用義滿的法號命名為鹿苑寺。但在1950年，被一位見習僧人放火自焚燒毀，這個事件造就了三島由紀夫的「金閣寺」小說。現在的金閣寺是1955年重建、1987年貼上金箔，成為了現在眾人熟悉的金閣寺。特別推薦在早上10點前，陽光照耀著金閣寺，與湖水相映，是最美的時刻，這個是內行人才會知道的情報。

INFO
京都市北区金閣寺町1
主要供奉：觀音菩薩
創立年分：應永4年（1397年）
http://www.shokoku-ji.jp/

りょうあんじ

龍安寺

原本為貴族的別墅，平安時代改建成禪寺至今。龍安寺因其著名的方丈石庭而被登錄為世界遺產。在長25公尺、寬約10公尺的腹地內，以白砂與岩石組成了枯山水。雖然是由15顆岩石組成，但在廊上從不同的角度卻只能看見14顆，這其中的奧妙充滿禪意。而寺前的鏡容池旁，春日賞櫻、秋日賞楓，每個季節都有不同的自然美景。

INFO

京都市右京區龍安寺御陵下町13
主要供奉：釋迦牟尼佛
創立年分：寶德2年（1450年）
http://www.ryoanji.jp/

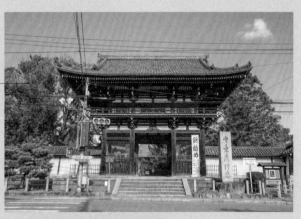

こうりゅうじ

廣隆寺

京都最老的佛寺，是聖德太子建立的七大古寺之一。最著名的，莫過於收藏著日本國寶第一號的「彌勒菩薩半跏思惟像」。這尊木雕彌勒菩薩右手托頰、眼睛微閉、嘴角上揚，有著溫柔的神情，有別於其他佛像的莊嚴。每年10月12日舉行的牛祭，被稱為京都三大奇祭之一。

INFO

京都市右京區太秦蜂岡町32
主要供奉：彌勒菩薩、聖德太子
創立年分：推古天皇11年（603年）

Sony Alpha 7 II + Sony Zeiss FE 16-35mm F4 ZA OSS

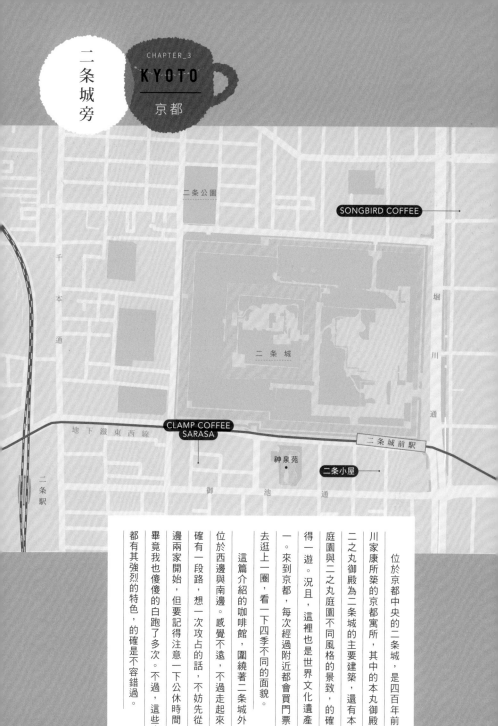

二条公園

SONGBIRD COFFEE

千本通

堀川通

二条城

地下鐵東西線

CLAMP COFFEE
SARASA

二条城前駅

二条駅

神泉苑

二条小屋

御池通

位於京都中央的二条城，是四百年前德川家康所築的京都寓所，其中的本丸御殿和二之丸御殿為二条城的主要建築，還有本丸庭園與二之丸庭園不同風格的景致，的確值得一遊。況且，這裡也是世界文化遺產之一。來到京都，每次經過附近都會買門票進去逛上一圈，看一下四季不同的面貌。

這篇介紹的咖啡館，圍繞著二条城外，位於西邊與南邊。感覺不遠，不過走起來的確有一段路，想一次攻占的話，不妨先從南邊兩家開始，但要記得注意一下公休時間，畢竟我也傻傻的白跑了多次。不過，這些店都有其強烈的特色，的確是不容錯過。

SONGBIRD COFFEE

ソングバード コーヒー

京都 KYOTO 二条城旁 1

COFFEE INFORMATION

京都市中京区竹屋町通堀川東入西竹屋町529 2F
075-252-2781
12:00～20:00
週四與每月第一、第三個週三定休
http://www.songbird-design.jp/
INSTAGRAM_ songbird_coffee

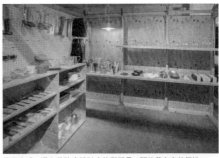

不只咖啡，還有著許多設計小物與器具，販售著自家的個性。

極簡設計融入熱情

二条城的東側，有著獨棟水泥俐落外牆的三層樓建築，過分的俐落，或許與周遭環境有些不合。這裏是一間設計工作室，同時也是今天的主角 SONGBIRD COFFEE。

很喜歡這種一樓是車庫空間的設計，在日本挺是常見。走上二樓，正是咖啡的營業空間。如同建築本身一貫的俐落作風，SONGBIRD COFFEE 裏頭也是非常簡潔，樸實的水泥吧台，簡單的木桌與方塊樣的木椅板凳或是個人沙發椅，以簡單幾何的造型架構整個空間。一個部分還以木板隔成居家設計物的展售空間。而三樓，則有著更多自家設計的商品，從櫥櫃桌椅到咖啡杯，極簡俐落的風格，很符合自家一致性。

記得多年前是因為一款富士山模樣的甜點造訪這裏，不過這回卻是因為季節限定而撲了個空。這裏的咖啡，嚴選了四種不同店鋪的豆子，有著不同的風味個性。另外大推的是午餐限定的咖哩飯，配合著溏心蛋，一直是大受好評！

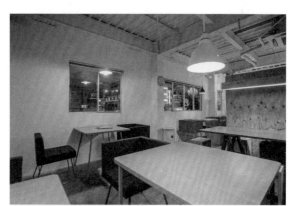

以木製傢俱打造的空間，沒有太多裝潢與綴飾，十分極簡俐落。

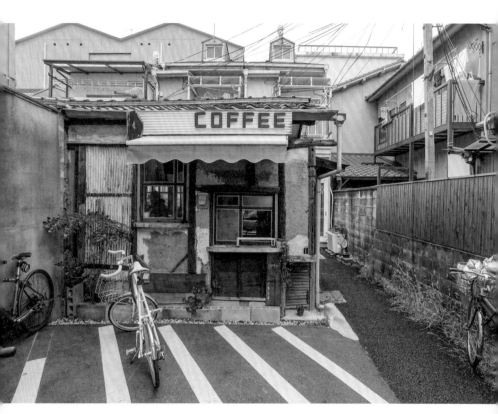

仔細瞧瞧停車場前的木製小招牌,不要錯過。

COFFEE INFORMATION

京都市中京区最上町382-3
090-6063-6219
11:00～20:00
週二定休
FACEBOOK_ 二条小屋

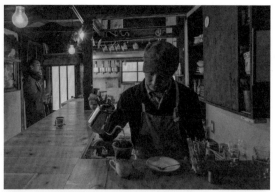

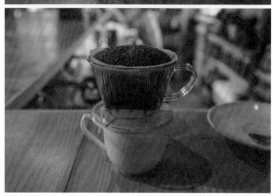

簡單的立食吧台，直接在你面前沖煮出來的咖啡感覺特別有滋味。

古民家的浪漫寓所

跑了很多咖啡館，總是會有撲空的時候。這一間二条小屋，就讓我撲空了幾回，但也算是自己傻，每每都忘了確認公休日，直到住在附近才遇上了營業日而成功造訪。

在二条城南邊，其實是個巷弄深處的小店，和WEEKENDERS一樣，都藏身在停車場深處。要是沒有瞥見屋頂大大的COFFEE字樣，就會錯過。

一間略嫌老舊、不起眼的古民宅，從外面角度看起來或許是個窄小亭子，推開老舊的木門，裡頭卻意外的有空間感，雖然也是只有長吧台的立食空間，但也足夠容納六、七個大人同時在裡頭。

幾款不同的單品豆可選擇，用簡單的濾杯與咖啡杯組合，直接在面前沖煮，可以仔細看到咖啡粉沖煮時細膩的變化，或許也能學到一點技巧。

意外的，這裡還有酒單。雖然只有簡單的紅酒、啤酒與威士忌的基本選擇，入夜後，在這裡小酌一杯，也是個浪漫的京都之夜。

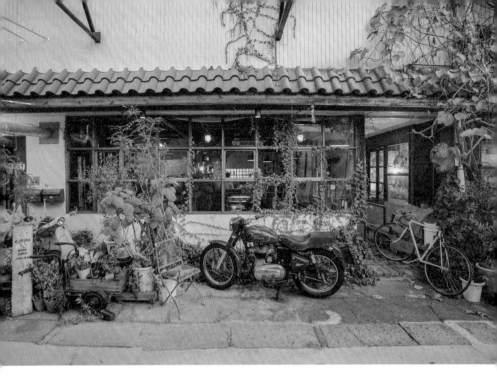

CLAMP COFFEE
SARASA

クランプ コーヒー サラサ

COFFEE INFORMATION

京都市中京區西ノ京職司町67-38
075-822-9397
11:00〜18:00
週三定休
http://ccsarasa.exblog.jp/
INSTAGRAM clampcoffeesarasa

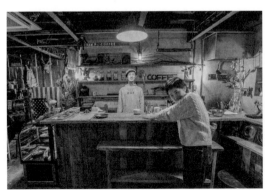

親切的店員,對於外來的觀光客也會用英文寒暄幾句。

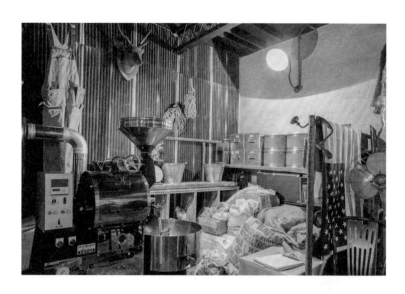

綠意與老物交織氛圍

先說到SARASA（さらさ）系列，在京都總共有六家分店，從第一間店鋪——以老式澡堂改建的さらさ西陣開始，都是改造原本老屋的空間，將每間店鋪打造成有著各自特色的空間。擔長的菜單也都不同，有的是鬆餅、有的是燒菓子，而今日登場的主角，就是以自家烘焙為主的CLAMP COFFEE SARASA。

在二条城南邊的小巷深處，幾棟綠意盎然的房子，有著鄉村風格的外貌，與花屋Boom比鄰著，CLAMP COFFEE SARASA就藏身於此。從老木頭窗框灑入的光線，為整間店鋪帶來溫暖舒適的色調。位子不多，幾張桌子、幾個靠窗的空間，點綴著四處收集來的老物雜貨，使整體散發出寬鬆隨性的氛圍。

位於角落的是烘焙豆子的空間，一台Fuji Royal的烘焙機，像是在農家倉庫中勤奮工作著，烘焙著來自各地、擁有獨家風味的生豆。有些輕食的組合可供搭配，喝上一杯口感溫潤的咖啡，放鬆一下旅行的疲憊。

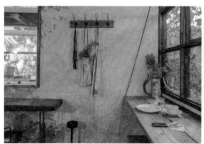

四處有收集而來的古道具來裝飾的店內角落，營造風格。

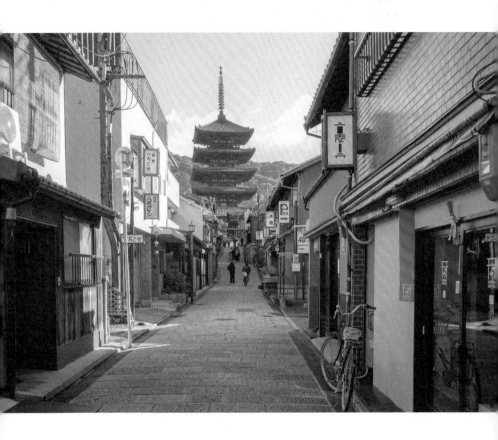

Sony Alpha 7 II + Sony Zeiss FE 16-35mm F4 ZA OSS

祇園

八坂神社

ぎおん石喫茶室

祇園甲部歌舞練場

建仁寺

圓德院

% ARABICA Kyoto

八坂庚申堂

東大路通

INODA COFFEE
清水支店

地下鐵烏丸線

五条通

市川屋珈琲

不用多說的熱鬧，多少人去京都就是為了東山清水寺舞台的壯觀，與一瞧祇園藝伎的優雅。風靡世界的觀光區域隨時有著大量的觀光團體在此暢遊。然而，強大的觀光效益之下，這裡的咖啡館大多是連鎖店，或是以賺取觀光財為主的店鋪，想坐下來休息一下，通常都是大排長龍。要喝杯好咖啡，更是要好好找尋一下了。

東山八坂塔下的ARABICA Kyoto當然是必要推薦，清水寺附近也有前面介紹過的INODA COFFEE的清水分店，或是藏身在大樓裡的ぎおん石也是不錯的選擇。

總是喜歡先喝杯ARABICA的咖啡、衝上清水寺之後，隨興走著二年坂、三年坂，再一路回到祇園繞繞，順向的行程，可以好好走訪一整天。

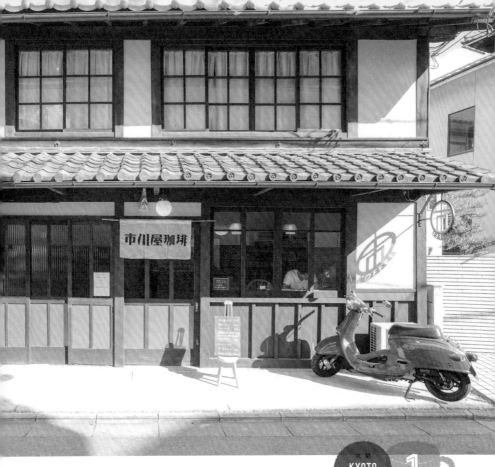

市川屋珈琲

イチカワヤコーヒー

COFFEE INFORMATION

京都市東山区渋谷通東大路西入鐘鋳町396-2
075-748-1354
09:00～18:00
週二、每月最後一個週三定休
FACEBOOK 市川屋珈琲

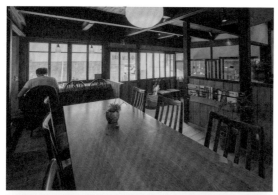

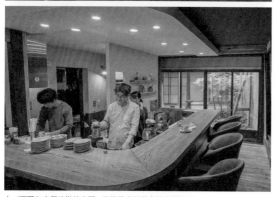

上／兩百年老屋改裝的空間，承繼著老町屋寧靜空間氛圍。
下／坐在吧台，能與店家有著近距離的接觸，更能體驗職人的堅持。

陶器老鋪百年重生

京都五条坂，是著名的陶藝聚集地，也就是清水燒的發源地，有不少知名陶藝家與工坊落腳在此。

在這有間兩百多年的老町屋，原本是製作清水燒的陶器工房，在燒窯搬遷之後，第三代的市川家便在2015年開了這麼一間市川屋咖啡，用自家的姓氏來命名，延續著傳統。

保留著兩百年的木造老屋結構，在既有的樑柱之間，打造出以自家烘焙為主的咖啡館氛圍。屋內一角的天井，及簡單的庭院造景，帶來更多日式古典的細膩。同時，持續使用著自家出產的清水燒杯組，讓市川家的名號持續聞名。

主要提供三種不同風味、焙度的綜合豆，用三個名字市川屋、青磁、馬町來代表。其他就是簡單的冰咖啡、咖啡歐蕾等等選項。坐在吧台，看著Barista的每個細膩熟悉的動作，一杯杯利用法蘭絨濾布來沖煮的咖啡，完美呈現出豆子該有的韻味，配合著自家簡單的三明治輕食，堪稱完美的絕佳組合。

% ARABICA Kyoto

アラビカ

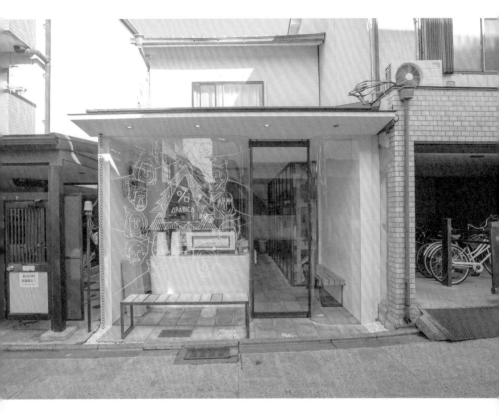

門口地上的%標誌，作為觀光客必入鏡的一景。

COFFEE INFORMATION

京都市東山区星野町87-5
075-746-3669
08:00～18:00
http://www.arabica.coffee/
FACEBOOK_ Arabica
INSTAGRAM_ arabica.coffee

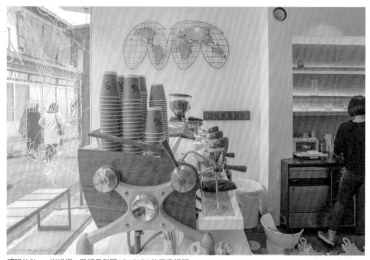

耀眼的Slayer咖啡機，已經是每間ARABICA的正字標記。

東山八坂塔下最優

來到京都，列入必要的景點有很多，常然，被列入世界文化遺產的東山清水寺是初訪京都絕對必去的重要景點。不過進入三年整修期的清水寺，在2020年東京奧運前，要將正殿大幅整修，期間依舊會開放參拜。這一區還有二年坂、三年坂，以及八坂塔等必訪景點。

來到這個觀光重點，不能錯過的就是八坂塔石板路下的％ARABICA Kyoto，這個像是京都版Blue Bottle的咖啡館，以鮮明俐落的新派咖啡風格，擄獲了大眾注目的眼光。

與拉花冠軍山口淳一先生合作，開了京都第一間店鋪，就在這擁有無數觀光客的東山，面對著八坂塔下，有著絕妙的地利之便。我總是會特地繞過來喝一杯咖啡，不論是手沖單品或是招牌的拿鐵，在這不大卻舒適的空間，與各地的旅客一起分享著熱愛咖啡的氛圍。

而ARABICA展店速度也非常快，日本現在就是京都的三間分店，海外就是在香港、科威特、阿拉伯開設分店，之後更準備往中東與歐洲市場前進！

ぎおん石 喫茶室

ギオンイシ

昭和味 3

COFFEE INFORMATION

京都市東山区祇園町南側555 2F
075-561-2458
11:00～20:00
http://www.gionishi.com/gion/detail.html?ct=2f

特殊造型的ぎおん石大樓，是1969年竣工的建築。

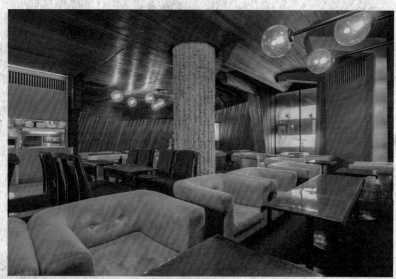

迷人的空間線條，讓人著實記憶深刻的氛圍，這也是沒人介紹很難會發現的私藏景點。

祇園的昭和祕密基地

自己的咖啡館名單中，總是有些想要自己私藏，不想太多人打擾分享，但又有著強烈的特色，不分享說不過去的悶。位於四条通上祇園附近的這一間昭和感的咖啡館「ぎおん石喫茶室」就是如此。

祇園，因為是花街藝伎出沒之地，所以是京都眾多觀光客聚集之處。不論是傳統茶屋或是咖啡館常常都是一位難求。不過，這一間喫茶室，因為藏身在大樓之內，逃過了被外來觀光客占領的命運。這一棟外觀特別的大樓，是ぎおん石——一間專門販售天然水晶與寶石的老店，而位於二樓的喫茶室與三樓的和食餐廳，都是附屬於ぎおん石之中。

從店鋪裡頭的電梯上了二樓，一整個木調典雅的氛圍，絕對會讓人吃上一驚。有著昭和感的奢華，卻又有點未來科技感的線條設計，很難相信是1969年就完工的空間。

基本的老式喫茶店咖啡選單，一杯深焙的自家選咖啡，濃苦卻又回甘的口感，與整個氛圍一起帶入想像之中。

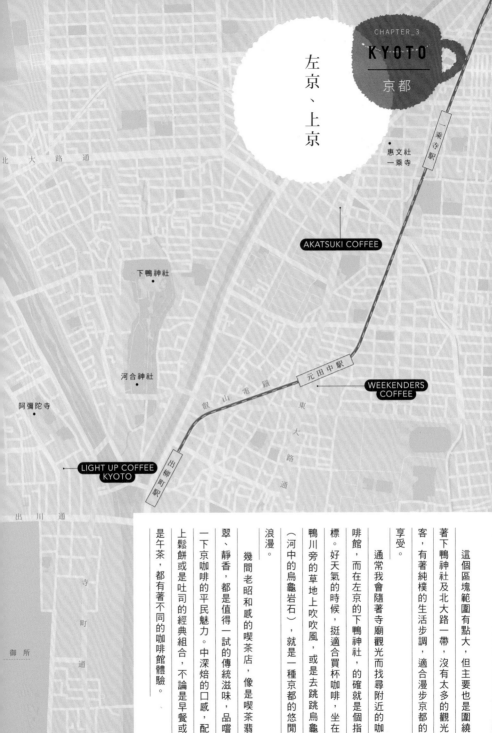

左京、上京

北大路通

惠文社
一乘寺

一乘寺驛

AKATSUKI COFFEE

下鴨神社

河合神社

叡山電鐵

元田中驛

WEEKENDERS COFFEE

東大路通

阿彌陀寺

LIGHT UP COFFEE
KYOTO

出柳町驛

出川通

寺町通

御所

這個區塊範圍有點大，但主要也是圍繞著下鴨神社及北大路一帶，沒有太多的觀光客，有著純樸的生活步調，適合漫步京都的享受。

通常我會隨著寺廟觀光而找尋附近的咖啡館，而在左京的下鴨神社，的確就是個指標。好天氣的時候，挺適合買杯咖啡，坐在鴨川旁的草地上吹吹風，或是去跳跳烏龜（河中的烏龜岩石），就是一種京都的悠閒浪漫。

幾間老昭和感的喫茶店，像是喫茶翡翠、靜香，都是值得一試的傳統滋味，品嚐一下京咖啡的平民魅力。中深焙的口感，配上鬆餅或是吐司的經典組合，不論是早餐或是午茶，都有著不同的咖啡館體驗。

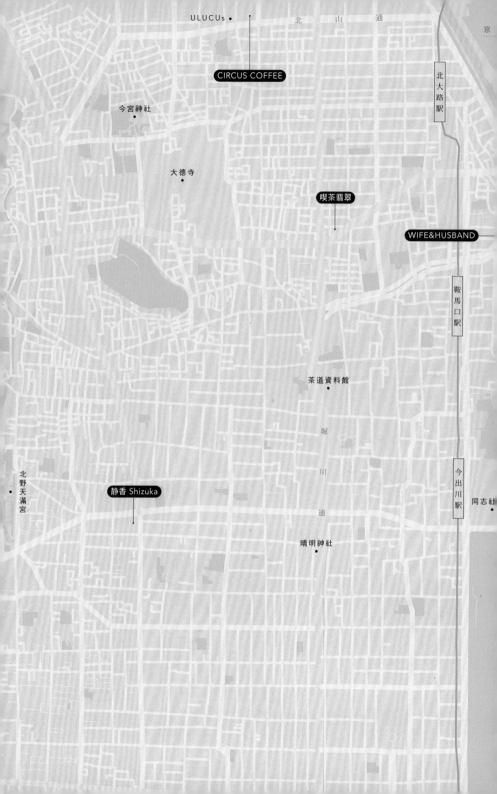

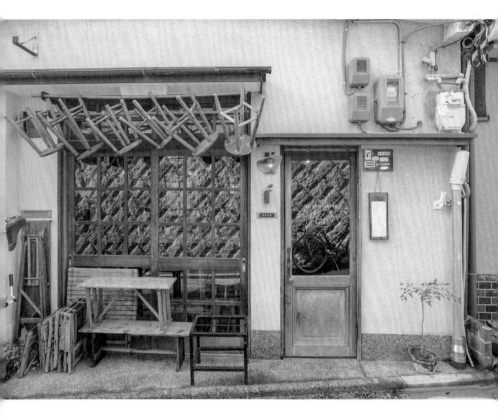

WIFE&HUSBAND

ワイフアンドハズバンド

COFFEE INFORMATION

京都市北区小山下内河原町106-6
075-201-7324
10:00〜17:00
http://www.wifeandhusband.jp/
FACEBOOK_ Wife&Husband

老傢俱營造出來的氛圍，難以言喻的閑靜。

對於每個細節都非常講究，處處可見古道具的點綴裝飾，從餐具到壁飾，都來自夫妻倆的多年收藏。

小夫妻的古民家浪漫

或許是近來最知名的溫馨咖啡館，位於京都北大路與鴨川交叉附近的住宅區內，是一對年輕夫妻共同經營的店鋪，WIFE&HUSBAND。雖然說是不大的空間，卻帶給人滿滿的記憶。

記得在某一期的EYECREAM封面遇見這間咖啡館，有著深刻的印象。一日，參拜完織田信長的阿彌陀寺之後，沿著鴨川的河邊風光，前往拜訪。

木造外觀的古民家，推開木門，裡頭空間不大，吧台像是個室內小屋般的分隔空間，兩張小桌與吧台幾個位子而已。而點綴著古董道具與乾燥花卉營造出來的氛圍，加上吉田夫妻倆的笑容，格外感到溫馨親切。每個角落，都有著精心的布置，每件道具，看起來都有著自己一段豐富的故事。

點杯自家烘焙、有點中深焙的咖啡，伴隨著細膩的沖煮，將精華完美萃取。配上自家製作的綜合堅果磅蛋糕，外帶前往附近的鴨川草地野餐，是種京都才有的奢侈享受。

AKATSUKI COFFEE

アカツキ コーヒー

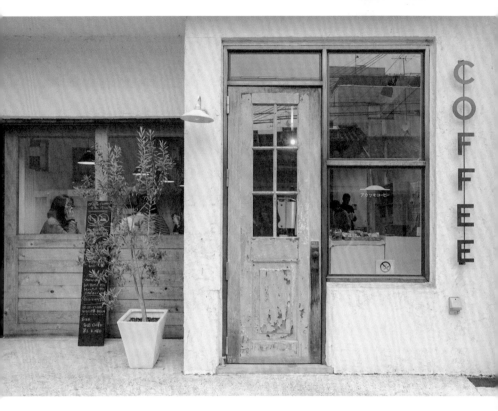

COFFEE INFORMATION

京都市左京区一乗寺赤ノ宮町15-1
075-702-5399
09:00〜18:00
週日定休
http://akatsukicoffee.com/

玻璃上寫的是平假名的店名，是中文"曉"的意思。

通透純淨的細膩滋味

乘著叡山電鐵來到一乘寺站，這裏離熱鬧的京都中心有段距離，卻是格外有著悠閒的京都的步調，不像其他觀光景點，是更貼近在地生活的一區。出了車站，這裡有數家知名書店，尤其是惠文社一乘寺店，絕對是文青們必訪之店。而周遭還有許多古書店與小咖啡館，充滿平靜與文藝的一站。

都特地到了這附近，不來造訪一下AKATSUKI COFFEE可真是說不過去。距離一乘寺不用十分鐘的腳程，是一間有著通透純淨感的咖啡館。夫妻二人經營著這個小店，讓附近居民隨時有美味新鮮的咖啡可以享用。帶點舊化的木製大門，與外牆水泥的俐落，要說是對比，卻也挺搭配的。

一人負責咖啡，一人負責輕食的良好分工。開放式的廚房，粉潤背景帶來無比的舒適無壓迫感。採用WEEKENDERS的咖啡豆，使用兩台磨豆機，針對不同的咖啡使用不同的轉速，來減少咖啡豆香氣的劣化，也是店主中島優先生細膩的職人態度。

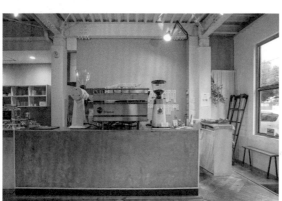

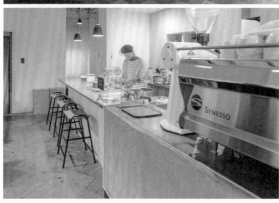

上／咖啡吧台有著兩台大型磨豆機，不同的咖啡使用不同轉速來減少劣化。
下／另一頭是輕食部分，提供著手工蛋糕等輕食選項搭配咖啡。

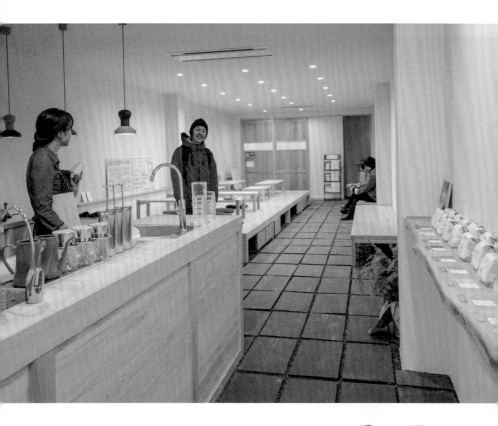

LIGHT UP COFFEE
KYOTO

ライト アップ コーヒー

京都
KYOTO
左京、上京

3

2016年10月才剛開張的店舗,木頭色調十分明亮。

COFFEE INFORMATION

京都市上京区青龍町252
075-744-6195
09:00～20:00
http://lightupcoffee.com/
FACEBOOK_ LIGHT UP Coffee KYOTO

上／和式空間，要脫鞋盤腿、跪坐喝杯咖啡，對觀光客來說是個道地體驗。
下／針對京都店舖推出了京都限定的配方豆。

來自東京的專業熱情

　　源自東京的咖啡館‧LIGHT UP，是我在吉祥寺非常喜歡的一間咖啡館，同時也認識了主理人川野先生，他在2016年底有來過台北做一日店長。而早先在2016年十月，在京都的出町柳，靠近鴨川三角洲附近，開立了LIGHT UP的京都分店，將更多的美味與專業帶來關西。

　　堅持素材的優異，連京都店的裝潢也十分重視。講究於和式風格，所以店內的地板採用了石片與細石等庭院常用的素材，墊高的和式平台呼應著京都的傳統，而明亮的空間則帶來了更俐落的空間視覺感。

　　與東京一樣，提供基本的義式咖啡選單及單品手沖，同時也有三種單品一組的小分量試飲組合，一次可以嘗試三種不同風味，也不會造成太大負擔。此外，LIGHT UP還為京都店特別調配了限定的豆子風味，來適合迷人優雅的京都景色。不妨可以帶上一杯咖啡，往對岸世界文化遺產之一的下鴨神社，求一下姻緣。

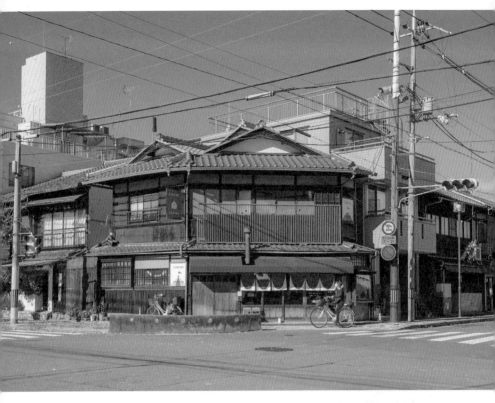

CIRCUS COFFEE

サーカス コーヒー

老町屋用著繽紛的馬戲團Logo對比頗為趣味。

COFFEE INFORMATION

京都市北区紫竹下緑町32番地
075-406-1920
10:00～18:00
週日、例假日定休
http://www.circus-coffee.com/
INSTAGRAM_ circuscoffee55

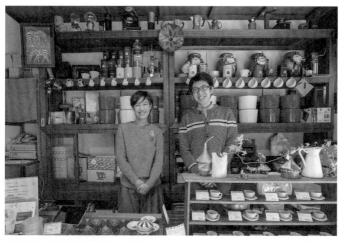

夫妻倆共同追逐著最美味咖啡的頂尖夢想。

北山的絕妙好味道

位於北山的CIRCUS COFFEE，是一間只有販售豆子的自家烘焙所，沒有提供現沖咖啡的服務。先在開頭預告，以免跑了落空。不過隔壁幾間咖啡館，如ULUCUS，正是使用他們家的豆子，可以前往品嚐看看。

位於北山通上的一個街角，一棟百年的木造町屋，保存得非常完整。一樓的空間，就是店鋪與烘焙處所在。拉開木門，一座Fuji Royal的烘豆機就在眼前。一旁是色彩繽紛的櫃檯，架上紅白相間的儲豆桶，正如馬戲團之名的鮮明。

而吧台上的各種彩色咖啡杯裡，也裝著各種焙度、產地的豆子，提供給每個客人聞香一番，再購入自己喜歡的風味豆子。基本的自家綜合豆，從淺焙到重深焙，就有著五種不同焙度的組合，還有其他各個產地的單品豆。CIRCUS希望能提供世界各地品質最優異的豆子，讓每個喜愛咖啡的人都能煮上一杯好咖啡。

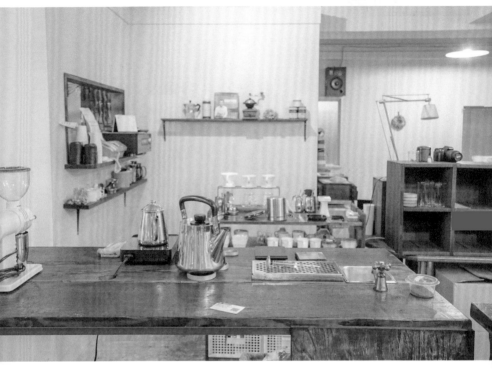

新派咖啡烘焙名家

距離下鴨神社不過十多分鐘的腳程，位於叡山電鐵的元田中站旁的WEEKENDERS，是京都新派咖啡中十分知名的店鋪，2005年開業至今，原本只是每日提供美味的咖啡，但是自2011年開始，為了追求更多咖啡的精髓，開始做起了自家烘焙工作，希望能找到自己心中想要的美味口感。

作為第一間店鋪，位於二樓的空間顯得難得，畢竟在京都大多為平房，但處在二樓的店面，其實空間頗為寬廣。

不過，因為位於鬧區的富小路分店開始營業，這裏的空間也轉成為烘焙專用空間，同時也是測試口感味道的地方。

所以專程跑來這邊是沒有咖啡可以喝的，只能買買自家烘焙的咖啡豆。當然若是順路還是可以來探訪一下，來這裡買買WEEKENDERS烘焙的豆子，不論是自家風味的混合豆，或是各產地的單品豆款都是不錯選擇，另外還有販售一些咖啡相關設備，喜愛自己在家沖煮咖啡的客人都可以參考看看。

位於左京的本店，目前只提供販售豆子的服務，沒有現沖咖啡了，
要喝杯WEEKDERS的咖啡得要往三条的富小路店了。

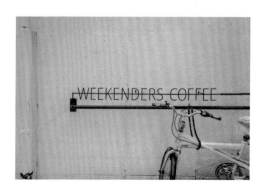

COFFEE INFORMATION

**京都市左京区田中里ノ内町82
藤川ビル 2F**
075-724-8182
10:00～19:00
http://www.weekenderscoffee.com/
FACEBOOK_ WEEKENDERS COFFEE
INSTAGRAM_ weekenders_coffee

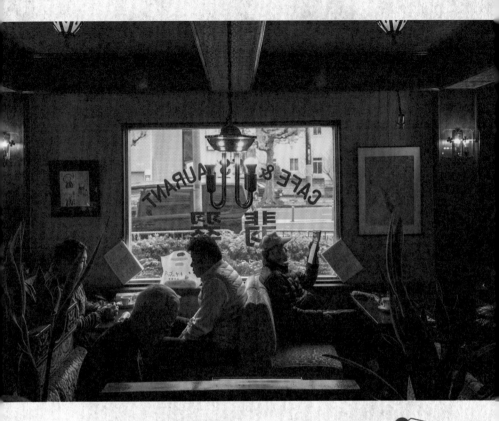

喫茶翡翠

ヒスイ

KYOTO
京都
左京・上京

昭和味
6

位於北大路的一角，外頭的線條與裝飾柱已經充滿了昭和魅力。

COFFEE INFORMATION

京都市北区紫野西御所田町41-2
075-491-1021
平日／08:00～23:00
週日／08:00～21:00

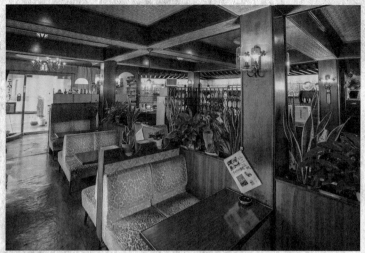

就是要帶有懷舊感的氛圍與昏暗燈光，才有營造出昭和味的復古。

北大路的昭和原味

來到京都，不多探訪幾間昭和感的咖啡館實在說不過去，這種最貼近當地生活的老店鋪，才有道地的好滋味。

北大路的喫茶翡翠，絕對值得來走上一趟。昭和26年（1951年）創業至今已經過了一甲子歲月，依舊屹立在此。

搭著公車，一路前往北大路與崛川通相交之處，一棟有點歷史的白色建築物，上頭有著略微褪色的藍紅條紋，側邊還採用了西洋建築的羅馬柱裝飾著。

推開玻璃大門，略為昏暗的空間，稍微讓眼睛適應一下後感覺頗為舒適。大量的木調傢俱與絨布沙發組成的空間，有不少綠葉盆栽交織其中，散發濃濃的昭和味。仔細瞧瞧，其實許多細節都非常的講究，從燈具、掛畫到隔離的柵欄，都是經過細緻的挑選與作工，十足的日式低調奢華。

過了早上九點，一個接著一個的老客人，習慣性的來這喝杯咖啡、抽個煙、看看報紙。滿滿咖啡交雜著陳年菸味，也是昭和老店的味道。跟著最近補完的信長協奏曲，總覺得自己也有一點穿越時光的錯覺。

左／連桌子都是少見的老派電玩桌。
右／櫃檯後方手繪的菜單，多了幾分親切感。

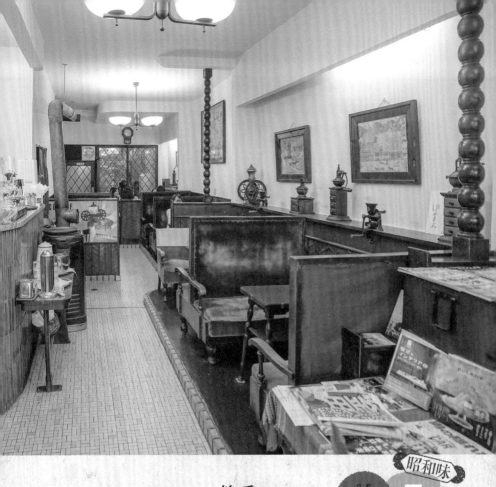

静香 Shizuka

シズカ

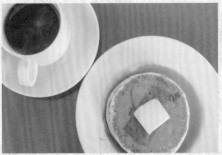

鬆餅加上深焙咖啡，完美絕配。

COFFEE INFORMATION

京都市上京区
今出川通千本西入ル南上善寺町164
075-461-5323
09:30～17:00
週三定休

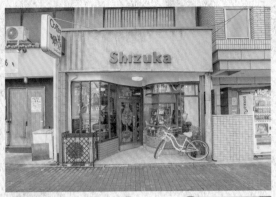

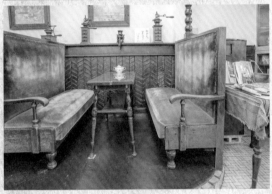

上／2016年才剛經過大幅整修，改成紅色的窗框。
下／看到座椅的斑駁程度，可以想像經過了不少時光歷練。

傳承藝伎靜香的記憶

自1937年開業至今，有著八十年的歷史，一直在京都上京區西陣的喫茶店靜香，是不少老京都人的記憶。原本是位藝伎靜香開的同名店鋪，不過沒多久就易主給現在的宮本家族經營。

一直維持著當年昭和感的裝潢與細節，直到2016年的八月才有了簡單的改裝。最大的改變，就是外頭的窗框成了朱紅色的塗裝，整個空間更為明亮。內部的結構、桌椅，都還是使用當年的老物，帶點西洋古董感。雖然垂直的椅背坐起來沒有很人體工學，不過像是老JR列車座椅，採用墨綠色絨布包覆，格外的有懷舊氛圍存在。

自家烘焙的咖啡，有著老咖啡館獨特的深焙風味，有點苦卻又回甘的口感。當然也要配上自家名物的鬆餅，鬆軟口感與糖漿奶油相當對味，甜而不膩，配上咖啡剛剛好。

老昭和感的喫茶屋、咖啡館，就是要靜靜的喝一杯咖啡，搭配簡單的甜點、吐司，渡過寧靜的下午時光。

% ARABICA
Kyoto Arashiyama
アラビカ

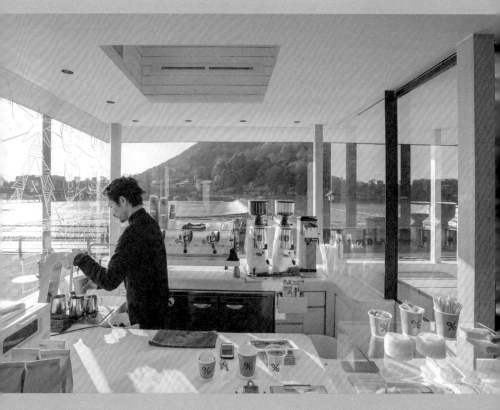

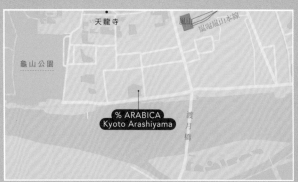

COFFEE INFORMATION

京都市右京区嵯峨天龍寺
芒ノ馬場町3-47
075-748-0057
08:00～18:00
http://www.arabica.coffee/
FACEBOOK_ Arabica
INSTAGRAM_ arabica.coffee

無與倫比的美景伴隨

全京都最享受的Barista，應該就屬於在嵐山渡月橋旁的% ARABICA了。坐擁著桂川的美麗景致，透明玻璃的大片視野，在煮每一杯咖啡的同時，將這些景致同時盡收眼裡，已成了許多人來到嵐山的必訪之點，在這裡先喝杯咖啡再繼續遊覽名勝吧。

小小的外帶吧台，顯眼的白色外牆在這個河邊一角特別引人注目。起了個大早來到嵐山，就是要捕捉一下清幽、還沒有大批旅客到訪的視野。伴著好天氣的綠山藍川，提供著美味新鮮的咖啡，也供應著簡單的輕食，三明治、熱狗堡，用最熱門的烤麵包神器Balmuda，替美味加溫。

雖然店鋪面積不大，不過另一頭卻同時進行著烘豆工作，兩旁玻璃櫃裡除了放著生豆外，中間一台比較少見的自動烘豆機Tornado King，因為體積不大，在這空間中也就不會感到突兀了。

既然來到了京都，就將嵐山排入計劃中的一站吧！坐在平靜的桂川旁喝著咖啡，也是在京都的一個美好回憶。

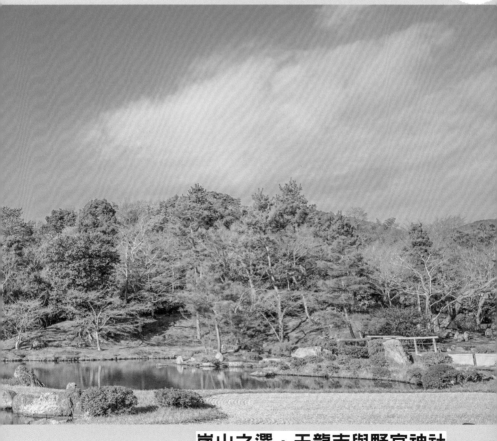

嵐山之選，天龍寺與野宮神社

除了總是擠滿觀光客的竹林之道，嵐山最值得一訪的，就是天龍寺的曹源池庭園了，是名園中的名園。

先來說說天龍寺，從1339年足利尊氏創立至今，也有個將近七百年歷史，一直是嵐山地區首屈一指的名勝。不過經過多次戰火，幾乎燒毀了所有房舍，現在的天龍寺是明治時代開始重建，到1900年才有了現在的壯觀規模。

不過，其中的曹源池庭園卻逃過了戰火，一直保持著當年創建的原樣。以中央的曹源池為中心，為池泉回游式庭園，是七百年前夢窗國師設計建造的庭園景觀，一直完整保持至今。四周還有白色碎石營造的枯山水包圍著。最愛坐在廊下長凳上，面對庭院好好放空一番，實在有著無比的舒爽與暢快。而曹源池庭園的完美，被指定為國家特別名勝的第一號，同時也有著世界遺產與國家史跡的重要地位。

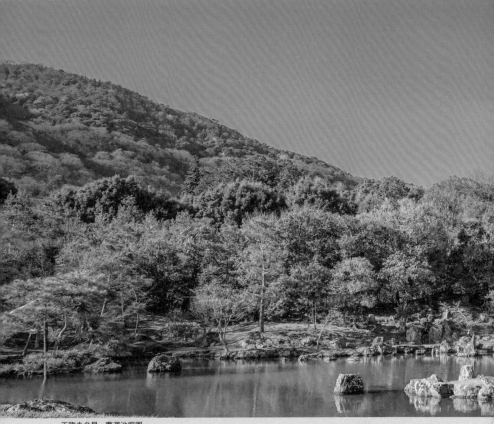

天龍寺名景，曹源池庭園。

掌管健康與智慧之野宮大神的野宮神社。

從天龍寺後門走出來，緊接著就是野宮神社，可參拜健康及智慧之神「野宮大神（天照大神）」，祈求「締結良緣」及「學業進步」之願望。神社內有著綠色地毯般的青苔庭園，也成為紫式部的源氏物語筆下的一景，值得一探。

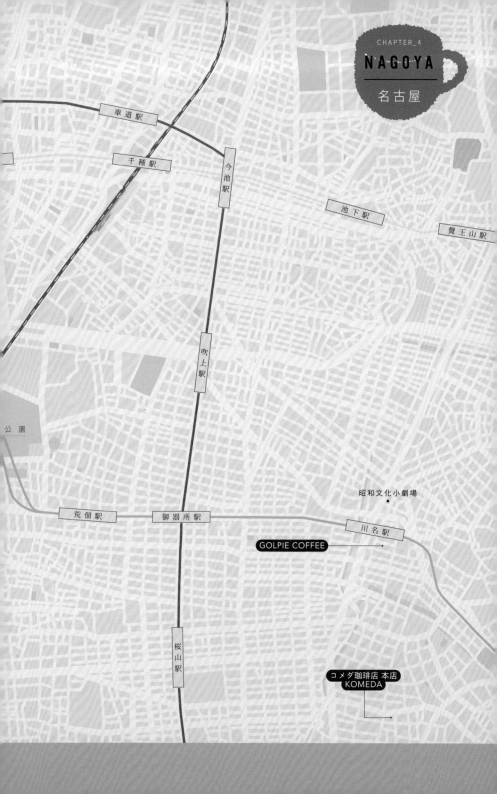

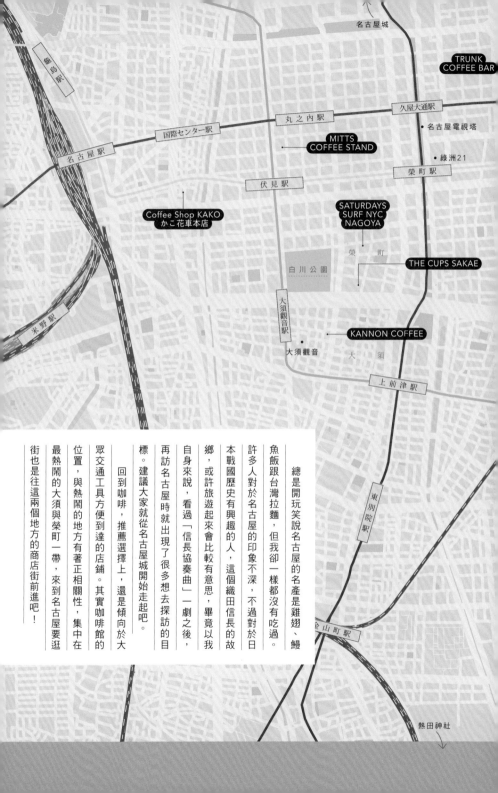

名古屋城

TRUNK
COFFEE BAR

龜島駅

丸之内駅 久屋大通駅

国際センター駅 ● 名古屋電視塔

名古屋駅 MITTS
COFFEE STAND ● 綠洲21

伏見駅 榮町駅

Coffee Shop KAKO
かこ花車本店 SATURDAYS
SURF NYC
NAGOYA

榮 町

白川公園 THE CUPS SAKAE

大須觀音駅

米野駅 KANNON COFFEE

大須觀音 大 須

上前津駅

東別院駅

金山町駅

熱田神社

總是開玩笑說名古屋的名產是雞翅、鰻魚飯跟台灣拉麵，但我卻一樣都沒有吃過。

許多人對於名古屋的印象不深，不過對於日本戰國歷史有興趣的人，這個織田信長的故鄉，或許旅遊起來會比較有意思，畢竟以我自身來說，看過「信長協奏曲」一劇之後，再訪名古屋時就出現了很多想去探訪的目標。建議大家就從名古屋城開始走起吧。

回到咖啡，推薦選擇上，還是傾向於大眾交通工具方便到達的店鋪。其實咖啡館的位置，與熱鬧的地方有著正相關性，集中在最熱鬧的大須與榮町一帶，來到名古屋要逛街也是往這兩個地方的商店街前進吧！

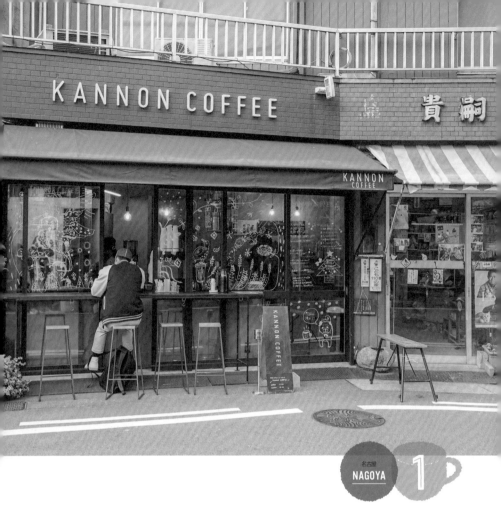

名古屋
NAGOYA 1

KANNON COFFEE

カンノン コーヒー

COFFEE INFORMATION

名古屋市中区大須2-6-2
052-201-2588
11:00～19:00
http://kannoncoffee.com
FACEBOOK_ KANNON COFFEE
INSTAGRAM_ kannoncoffee

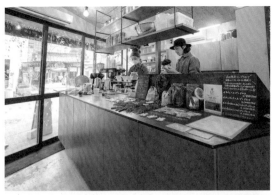

大須第一美味，將所有輕食菜單一口氣全展示吧台平台上頭，
也是個特色。

大須觀音也要好咖啡

大須觀音，是到名古屋市區必訪的景點之一，遷移到此將近四百年歷史，跟東京淺草一樣，以寺廟作為中心，發展出熱鬧的商店街，要逛要買，要吃要喝，這一區應有盡有。

當然，人多的熱鬧地方就會有好咖啡出沒，以觀音（KANNON）為名的KANNON COFFEE，就是這一區最令人期待的好味道。

在大須觀音後方，赤門通與門前町通交叉附近，是一間低調大地色系的店鋪，也是名古屋最著名必訪的咖啡館之一。內部空間一半以上是櫃台與工作區域，特別的是把所有輕食甜點都一次排開在櫃檯的平台上，讓不諳日語的朋友也能夠輕鬆的想吃甚麼就點甚麼，非常方便親切，感覺不點個餅乾或是司康之類的對不起自己。

而咖啡方面，除了基本的義式濃縮選單之外，手沖也是基本選擇。自家烘焙的豆子，在帥哥或是正妹店員的手中緩緩注入熱水萃取出咖啡，的確是美味香醇。

TRUNK COFFEE BAR

トランク コーヒー バー

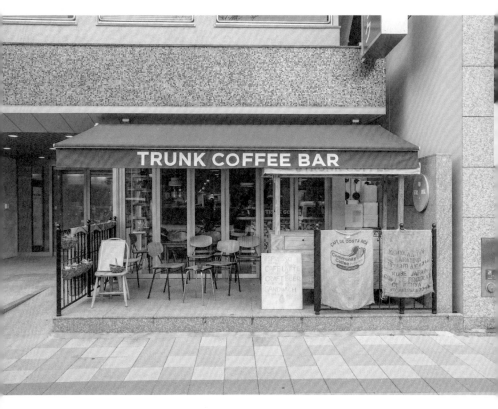

COFFEE INFORMATION

名古屋市東区泉2-28-24
052-325-7662
平日／9:30〜21:00　週五／09:30〜22:00
週六／09:00〜22:00　週日例假／09:00〜19:00
http://trunkcoffee.com
FACEBOOK＿ TRUNK Coffee
INSTAGRAM＿ trunkcoffee

北歐老傢俱營造出空間的簡約舒適。

北歐風格與咖啡交融

總是在不同地方都能喝到TRUNK的咖啡，記得第一次是在東京咖啡嘉年華知道他們，現在來到他們的大本營名古屋，當然就要排入行程造訪一下。

搭乘地下鐵櫻通線，在高岳站出來的大樓一樓空間裡，有著大幅玻璃的高採光外牆與紅色帆布，相當顯眼。推開玻璃門走進去，馬賽克磁磚的吧台，延伸到後方的烘焙區，採用北歐系的復古傢俱打造空間感，讓這裡不只是咖啡館，夜晚還能喝點小酒轉換一下氣氛。

講究咖啡品質的TRUNK，對於自家烘焙的豆子有著許多堅持。使用世界各地優異產區的生豆，注重每一秒每一度的細膩變化，烘焙出完美呈現豆子該有的風味。而坐在店裡，一邊喝著咖啡，一邊欣賞烘豆師專業熟練的動作，也算是一種粉絲的享受。

除了有手沖、義式咖啡這些必備的選項，還有精釀啤酒與紅、白酒的夜晚選單。特別推薦個人最愛的Espresso Tonic，結合咖啡香醇與氣泡的清爽，難以忘懷。

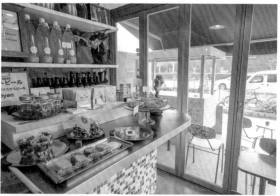

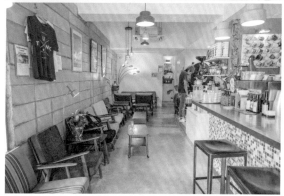

白天採光十分充足，到夜晚搖身一變成了挺適合喝杯小酒放鬆一下的空間。

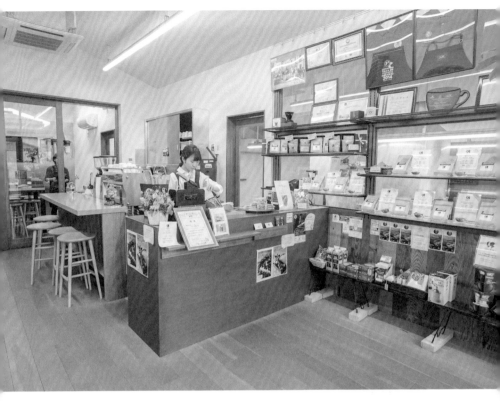

GOLPIE COFFEE

ゴルビー コーヒー

巷弄內獨特的建築，絕對到訪一次就印象深刻。

COFFEE INFORMATION

名古屋市昭和区駒方町2-4-2
052-832-0100
10:00〜19:00
http://golpiecoffee.jp/
FACEBOOK_ Golpie Coffee
INSTAGRAM_ golpiecoffee

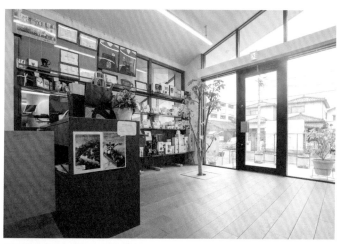

屋裡中間還種植了一棵小樹，為空間帶來了不一樣的綠意呈現。

冠軍不用多作解釋

曾經獲得2015年日本SCAJ咖啡烘焙冠軍的殊榮，在2016年還闖入了WCE世界咖啡大賽，對於GOLPIE COFFEE來說，已經足以闡述他們對於咖啡的專業與熱情，也讓GOLPIE成為造訪名古屋咖啡的重要一站。

從地下鐵鶴舞線的川名站出來，看似一區平淡住宅區的巷弄之內，一棟造型特別的白色梯形獨棟建築物正是GOLPIE的祕密基地。

以自家烘焙生豆為主，簡約明亮的採光空間裡，提供了十個左右的座位可以現場品嚐一下各種產地豆子的滋味。現場提供十多種不同產地、烘焙程度、配方的選擇，同時也時常舉辦講座、教學等活動，希望把咖啡知識傳播給更多人了解。

習慣性點了一杯自家調和的豆子，坐在一旁看著客人來來去去。雖然在不甚熱鬧的巷弄之內，但總是有不少前來買豆子的顧客上門，看著看著，讓我也就順手買了兩包豆子離開。

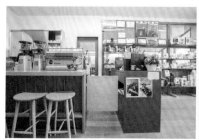

THE CUPS SAKAE

ザ カップス サカエ

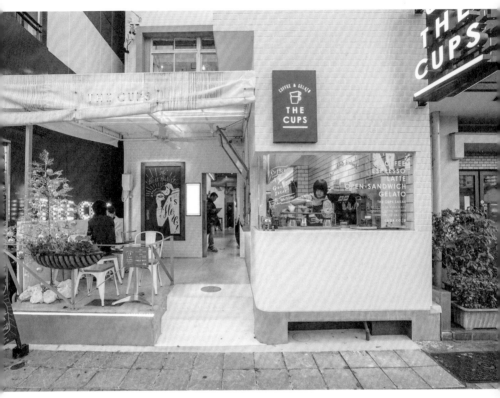

COFFEE INFORMATION

名古屋市中区栄3-35-22
052-242-7575
平日／10:00〜23:00
週末例假／10:00〜19:00
http://cups.co.jp/
FACEBOOK_ THE CUPS SAKAE
INSTAGRAM_ the_cups_sakae

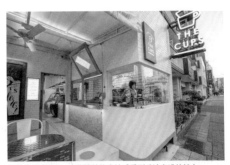

凸出的手沖吧台，在路邊就能直接感受到手沖咖啡的魅力。

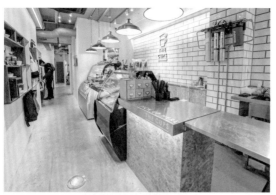

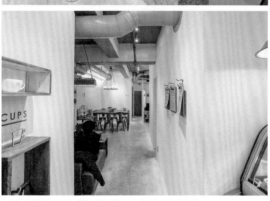

白色為主的潔淨空間，帶點時尚俐落，很受到女孩們的喜愛。

輕時尚與美味共存

與大須相隔一條高速鐵路東山線，北邊就是百貨商場林立的榮町，店鋪與建築物也變得更光鮮亮麗，連路人的穿著打扮也不一樣。

位在若宮八幡社旁的THE CUPS，就是帶來時尚俐落的一間咖啡館。純白建築物，尤其是突出的手沖咖啡吧台，特別吸引人目光。

主要以咖啡、輕食與義式冰淇淋為主，大面積的白色與水泥面，給人乾淨俐落感。可愛的雙杯Logo，簡單的運用在每個餐具產品之上。2016年四月才開幕的榮町分店，是由主理人尾崎數磨先生與朋友開設的第二間店。THE CUPS的本店也位於名古屋市內，在伏見站附近，還提供有健康取向的蔬食吧，與在榮町的店鋪有所區隔。

店內提供基本的義式咖啡選單及現場手沖的選項，而店內使用的豆子，則是引進國內知名的優質烘焙豆，像是京都的％ARABICA、名古屋的GOLPIE等等都是THE CUPS的最佳新鮮之選。

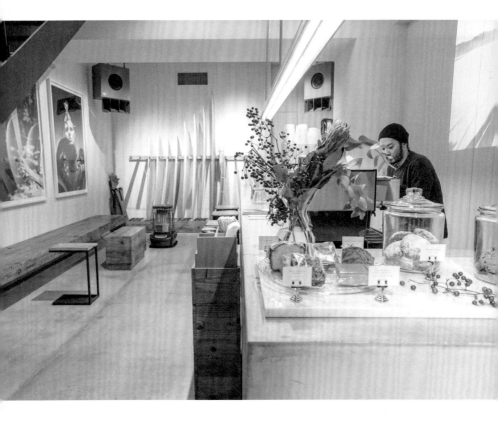

SATURDAYS SURF NYC
NAGOYA

サタデーズ サーフ ニューヨークシティ

名古屋
NAGOYA

5

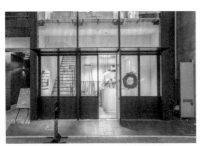

座落在名古屋的時尚地段，同樣的簡潔俐落風格。

COFFEE INFORMATION

名古屋市中区栄3-19-7
052-265-6447
11:00〜20:00
http://www.saturdaysnyc.com

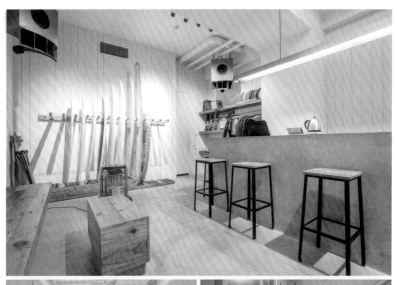

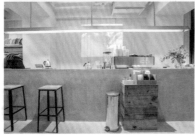

一如往昔有著衝浪板的加持，櫃檯背後還不時放著衝浪的紀錄片，營造出品牌的目標氛圍，簡練休閒的自在。

城市綠洲般的存在

每個城市的SATURDAYS SURF NYC，總是會納入旅行的要點，因為對空間很有一套，可以同時把衝浪、服裝與咖啡等元素完美的結合在一起，很吸引我前往朝聖。

這是座落在榮町的街道路面店，兩層樓高的明亮光透玻璃帷幕，一樓的門框則是一貫的黑色組合。水泥打造的吧台，雖然說是生硬，但簡單俐落就是符合品牌的風格。

二樓是服裝空間，這邊就不多介紹了。一樓整體作為咖啡空間，以整排的衝浪板作為背景，同時還精選了一些藝術設計、衝浪主題的書籍，大幅攝影作品與原木座位營造出輕鬆時尚的氛圍。

有義式濃縮與手沖單品的多項選擇，同時也有簡單的點心輕食可搭配，吧台後方還不時放著衝浪的紀錄片，搭配輕鬆的背景音樂。我想，作為在榮町逛街購物時的休憩站，稍稍補充咖啡因，這裡挺不錯的。

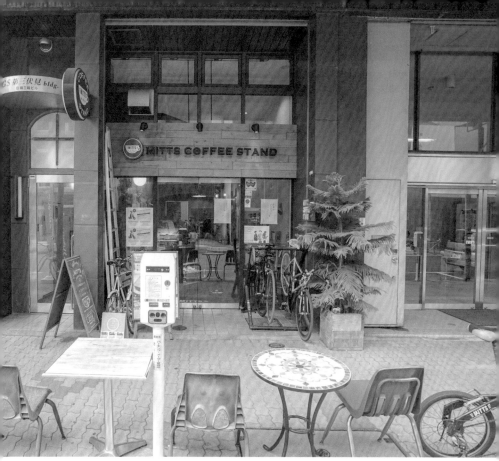

MITTS COFFEE STAND

ミッツ コーヒー スタンド

COFFEE INFORMATION

名古屋市中区錦2丁目8-15 錦三輪ビル 1F
052-222-0207
平日／07:00〜19:00
週末例假／08:00〜18:00
http://www.mitts-coffee.com/
FACEBOOK_ MITTS COFFEE STAND
INSTAGRAM_ mittscoffeestand

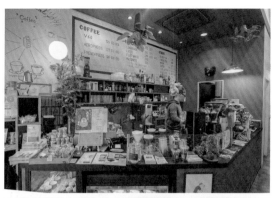

上／有著不同的沖煮方式，萃取出每一杯咖啡的精華。
下／不定期的有著地方藝文的展覽，可以好好留意一番。

散發著美式文青氛圍

位於名古屋市的中心地段，離名古屋城也不過十分鐘的路程，平日早上七點就開門營業，所以都會把他排到造訪名古屋城的前哨站，喝杯咖啡再散散步、爬爬天守閣。

街邊的MITTS，窄長又高挑的空間，採用大面積色塊牆面，說起來很有紐約咖啡館的味道，外頭屋簷下方幾張矮椅的愜意舒適，自行車架上肆意掛著幾台定速車，另外一旁還有出租用的單車可以租借，在城市中蹓躂蹓躂。

提供免費網路與電源補給，給旅人們一個喘息的空間。通過細長的走廊，兩旁掛著不少攝影畫作，後方的座位區不定時的有展覽呈現。想要知道最近的藝文資料，這邊也有許多介紹傳單，可以更深入認識這個城市。

用Synesso的義式機，同時還有V60手沖、愛樂壓、法式濾壓壺等等選項，提供不一樣的萃取口感。除了配方豆和單品的選擇之外，再配上個輕食，就很適合一天的開始與午後放鬆的時刻。

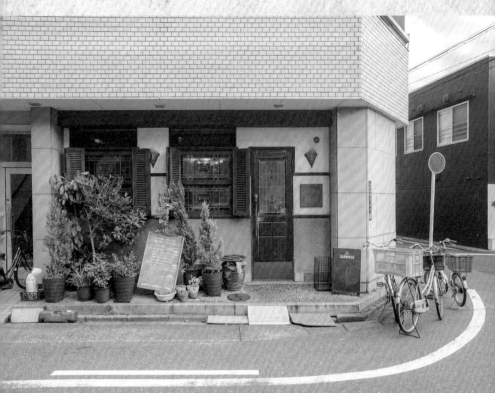

Coffee Shop KAKO
かこ花車本店

コーヒー ハウス カコ

COFFEE INFORMATION

名古屋市中村区名駅5-16-17 花車ビル南館 1F
052-586-0239
平日／07:00〜19:00
週末／07:00〜17:00
http://coffeekako.com

看到櫃檯後方的寄杯單據成堆，就知道這裡有多受當地人歡迎。

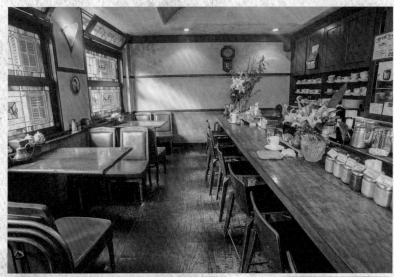

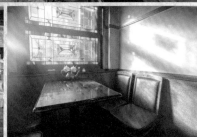

位子算不多，早上陽光透過彩色玻璃的灑落，給予了最佳的精神支持，適合著一天的開始首站。

當個在地人的早餐拜訪

傳統喫茶咖啡店其實也有相當迷人的魅力。在名古屋車站附近的這一間かこ花車本店，正是在地頗負盛名的一間昭和咖啡館。雖然說分店柳橋店有較大的空間與更多的座位，不過喫茶老店小巧玲瓏的原汁原味更是吸引人。

位在寧靜的街角，推開木門，吧台上總是會坐著附近的鄰居悠開地看著早報或是週刊，啜著深焙的日式傳統咖啡。吧台內則正在用法蘭絨沖煮著下個客人點的單品。

不大的空間裡，僅僅只有長吧台與兩張桌子的十餘人座位。低調的招牌，有著許多歐洲古董的裝飾，從1972年至今四十餘年的歷史，為周遭的居民們提供著舒適的空間與美味的食物。看著吧台後方牆上堆疊著的寄杯券，就可以知道多年來這麼多人力挺著這一家老店。

除了咖啡本身，就是要一嚐果醬與吐司的甜蜜口感。四種自家製果醬配上意外清爽的鮮奶油，再加上現烤的酥脆吐司底，或是有著小倉紅豆底餡，十足滿意。

コメダ珈琲店 本店 KOMEDA

コメダ コーヒーテン

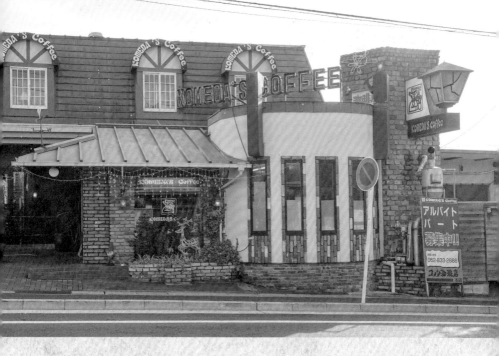

COFFEE INFORMATION

名古屋市瑞穂区上山町3-13
052-833-2888
06:30〜23:30
http://www.komeda.co.jp/

對於本店的起源地崇拜，絕對是列入必訪清單之一。

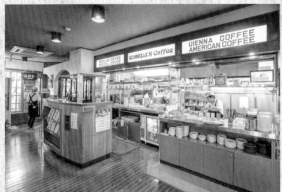

還是保留了木造建築的骨架與裝潢，中央橢圓的空間，很適合全家大小一同聚餐選擇。

本店的魅力無與倫比

這個全日本連鎖七百多間的平價咖啡館，在名古屋更是隨處可見，光在名古屋市內就有一百多間分店，適合帶著全家一同用餐的氛圍，成為了名古屋人們生活的一部分。

不過，特地收錄這間コメダ珈琲店當然是有其特別的地方。位於名古屋市東南邊、有點偏遠的地段，正是コメダ珈琲店的本店所在。一旦知道是本店，就會有股莫名的吸引力，肯定要去朝聖一番。コメダ珈琲店承繼著日本中部地區的傳統咖啡早餐文化『モーニング（Moningu）』，在早餐時段，點一杯咖啡就送免費的早餐，雖然是簡單的烤吐司與水煮蛋，不過也算是揪甘心！

木造的獨棟建築，近五十年的歷史，紅色的絨布沙發與木調空間，的確有著歲月的古典裝潢感，配合傳統深焙、帶點炭燒香味的咖啡，用厚實的有田燒杯子維持咖啡的溫度、保持口感，確是滿載日式傳統的美味，若再配上當家首推的名物「霜淇淋鬆餅」，更是絕妙搭配！

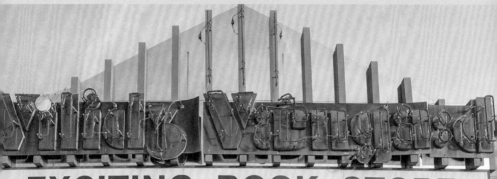

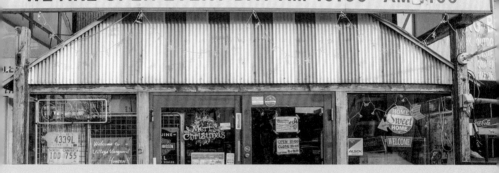

Village Vanguard
最強選物本店朝聖

從1986年開始在名古屋這個倉庫起家的Village Vanguard，一直是我認為是日本最厲害的選物店之一。雖然掛名為書局，不過裡頭所選的雜貨、玩具等等相關商品更是為強大。店內根據書籍的種類分區，再加上許多雜貨輔助成強大豐富的主題櫃，總是會讓人流連忘返。

這個選物店也曾在台灣高雄的夢時代購物中心短暫設立過分店，中文名稱為比利治玩家，但或許是因為民風不同，其他所有的海外據點，包括香港、台灣，都已在數年前結束了營業。

每回到日本，我都會固定造訪一下各城市的Village Vanguard，每間店都有不同的特色與商品，可以花一個小時以上時間尋寶。例如下北澤本多劇場一樓的分店，就是許多人造訪過、印象深刻的分店之一。另外，在大阪美國村、京都河原町也都有精彩的分店存在。

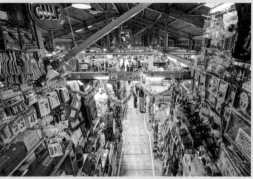

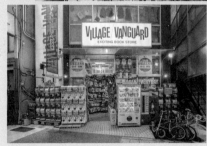

而既然造訪了名古屋，當然也要前往初始的本店朝聖一番。本店位於名古屋市郊，搭上地鐵鶴舞線前往鹽釜口站後再走約十分鐘即可抵達。保有倉庫般的結構與滿滿的商品，雖然說不是最大，但卻是個起源之地，帶給不少年輕人歡樂的回憶。另外，在名古屋的榮町也有一間分店，同樣有著精彩的選物與書籍，成為我每訪必備的補貨資訊站之一。

SHOP INFO

Village Vanguard.
ヴィレッジヴァンガード 1号店
愛知県名古屋市天白区植田西1-515
10:00〜24:00
http://www.village-v.co.jp/

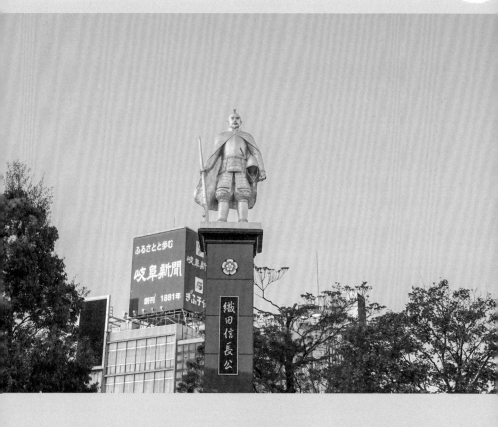

戰國英豪，織田信長之旅

原哲夫老師畫的織田信長傳海報。

來到名古屋一帶的中部地區，如果是了解日本戰國時代的歷史，那就有更多的地方可以參訪。每每旅行總是要為自己找些樂趣與目的，因為先前沉迷於日劇與電影「信長協奏曲」之中，這次便興起了來一趟以織田信長公為目標的旅行。從名古屋尾張國信長公出生的地方開始，一路走往近郊的城池，最後到京都信長公之墓，從這一篇幾個重要的景點來介紹由生到死、信長公精彩的一生縮影。

不多訪幾個城，就白來了中部地區了！

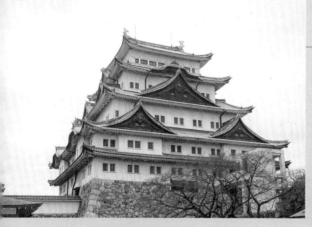

なごやじょう
名古屋城

來到名古屋,不訪問一下名古屋城說不過去吧!而這裏也算是織田信長出生之地,因為名古屋城位址就是信長誕生的「那古野城」的遺址。關原會戰之後,德川家康下令在這裡建造了名古屋城。不過二戰時,名古屋城遭受空襲,天守閣被燒毀,直到1959年才重建天守閣,裡頭還設有電梯,不用再辛苦的爬上頂層。這裡最著名的,莫過於天守閣頂端兩隻閃閃發亮的金鯱。

INFO 名古屋市中区本丸1-1
09:00～16:30
創立年分:1609年
http://www.nagoyajo.city.nagoya.jp/

きよすじょう
清洲城

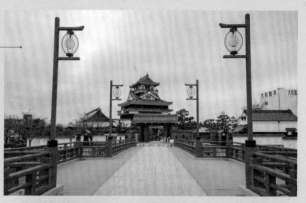

織田信長統一尾張國的據城——清洲城,也是作為天下布武的起點。而信長死後,歷史上聞名的清須會議就是在清州城舉行。但是,原本的清須城已被拆除作為名古屋城的材料,舊城跡因為都市開發大部分都消失了,現在的清洲城是1989年重建的模擬天守,展示著當年的輝煌歷史。而附近的清洲公園,則有著信長與濃姬相望的銅像。

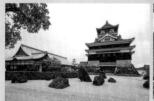

INFO

愛知県清須市朝日城屋敷1-1
09:00～16:30
創立年分:1405年
http://kiyosujyo.com/

おけはざまこせんじょう
桶狹間古戰場

作為扭轉戰國時代局面的一場重要戰役，織田信長帶領三千餘眾，打敗今川義元的兩萬五千大軍，是日本史上奇襲之戰的代表之一，改變了戰國時代的勢力分割。而當年戰場的中心，現在成了一個紀念的小公園，有著兩位主角織田信長與今川義元的銅像，也是戰國迷必收藏的景點。

INFO
愛知県名古屋市緑区桶狹間北3丁目
創立年分：1560年6月12日

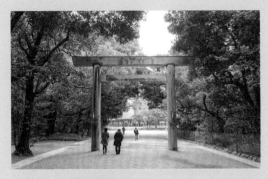

あつたじんぐう　**熱田神宮**

如森林般位於名古屋中心，是名古屋必訪景點。日本三大神宮之一，織田信長出征重要的「桶狹間之戰」前，就是在熱田神宮祈禱而打贏了這場戰役。而傳說中的日本三神器之一的「草薙神劍」就收藏於神宮內，使得熱田神宮在皇室的地位十分重要，僅次於伊勢神宮。熱田神宮同時也是當地居民的信仰中心。

INFO
愛知県名古屋市熱田区神宮1-1-1
主祭神：熱田大神（草薙神劍）
創立年分：景行天皇43年 (113年)
http://www.atsutajingu.or.jp/

INFO
岐阜市金華山天守閣18
09:30～17:30
創立年分：1201年
http://www.gifucvb.or.jp

ぎふじょう　**岐阜城**

建築於金華山頂，有「天空之城」美名的岐阜城，原本為美濃國齋藤道三的稻葉山城，被織田信長攻下後，改名為岐阜城，是信長家族曾經居住過的城池。現今的岐阜城，是1956年重建的天守，是岐阜市的象徵，有纜車直通山頂，成為瞭望整個岐阜的最佳之處。夜晚十點之前，岐阜城也會點燈，在黑夜中成為耀眼之星。

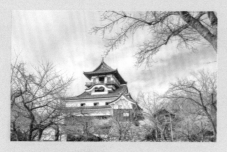

いぬやまじょう **犬山城**

原本是織田信長叔父的領地，因為對立而被信長攻下，交給家臣池田恆興擔任城主。犬山城是現存最古老的天守閣之一，保留著原本的結構與特色，自然被列為國寶等級，與姬路城同等。而城下的犬山城下町老街，整排的木造町屋留有十分濃厚的昭和氣息，每年四月的第一個週末是稱為「犬山祭」的大日子，有壯觀的「車山 (yama)」遊行，是犬山城下最熱鬧的時刻。

INFO 愛知縣犬山市犬山北古券65-2
09:00～16:30｜創立年分：1469年
http://inuyama-castle.jp/

あづちじょう **安土城**

在琵琶湖東側的山上，安土城裏的天主閣曾經是日本最壯觀的天守。不過當信長死去，一把火也燒掉了整個安土城，現今的安土城已成為一片廢墟，要爬上450階陡峭高低不一的石階，才能到達有留下巨大石垣與礎石痕跡的天主閣城址。而上頭還有座信長公本廟，作為象徵性的衣冠塚。此外，安土站附近還有安土城郭資料館可以造訪一下，收藏有不少的資料。電影「火天之城」，就是在敘述築安土城的故事。

INFO 滋賀縣近江八幡市安土町下豐浦
09:00～17:00｜創立年分：1576年

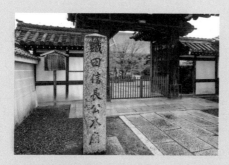

あみだじ **阿彌陀寺**

傳說當年信長葬身在本能寺大火時，是清玉上人將信長的遺骸帶出火海，並埋葬在阿彌陀寺。因此上京區這間阿彌陀寺也就成了信長公本廟，裏頭有著信長之墓，其他信忠、森蘭丸等隨從也都葬在此處，為戰國一代梟雄畫下了句點。

INFO
京都市上京区寺町通
今出川上ル鶴山町14
主要供奉：阿彌陀佛
創立年分：1555年

ほんのうじ **本能寺**

前面介紹過的本能寺，已經不是當年讓信長葬身火海的本能寺之變的發生地，而是後來搬遷重建而成的。原本的本能寺是在一、兩公里外的小川、蛸藥師通交叉處，已被燒毀。現今的本能寺本殿後方，還設有信長公廟，向這一世梟雄致敬。

INFO
京都市中京区寺町通御池下ル下本能寺前町532
主要供奉：三寶尊｜創立年分：1415年
http://www.kyoto-honnouji.jp/

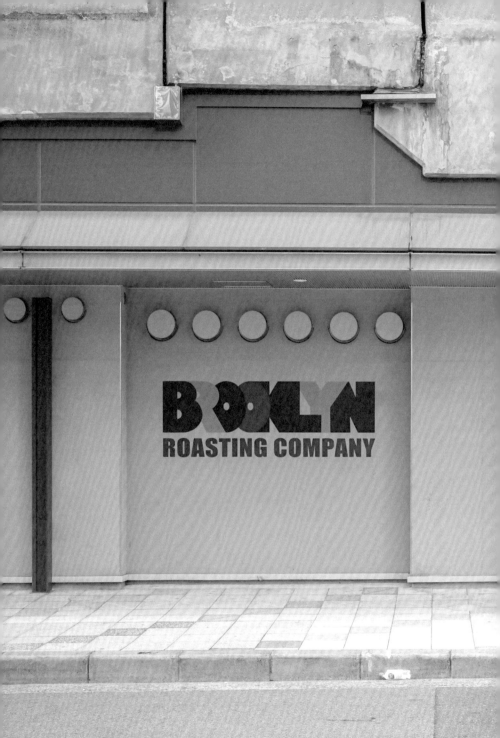

Sony Alpha 7 II + Sony Zeiss FE 16-35mm F4 ZA OSS

以最少用具享受最棒美味

既然在外頭喝了那麼多的咖啡，當然，回到家裡也不會少喝。小小的家裡當然也沒必要放到大型的義式咖啡機，不過基本的手沖設備可不能缺少。走訪了不少咖啡館，總是會順手帶幾包咖啡豆回家自己磨豆慢沖，所以想回味一下當時的滋味就要靠這些器材來幫忙了。

在家手沖咖啡要有什麼工具？

當然，我沒有辦法像專業職人對於味道的極度鑽研，只是輕鬆的在家裡沖煮杯咖啡，好好修身養性一下。所以，在這裡就簡單介紹一下家裡需要的工具。

1. 磨豆機
2. 手沖壺
3. 咖啡濾杯、濾紙
4. 分享底壺

還需要很多其他的小道具輔助，例如咖啡豆勺、秤、溫度計等，不過最基本的還是這幾樣工具，才能夠沖煮好一杯咖啡。

磨豆機：一般分為手動跟電動，或是可以請店家代為磨豆，不過磨成粉之後，台灣高濕度的天氣就要更快喝完，並且要密封保管好。

手沖壺：這個萃取出咖啡菁華的重要器具，大多都是不鏽鋼、琺瑯或是銅材質，其壺口分為廣口與細口。選擇的重點在於是否順手好用，水流要穩定好控制，才能夠掌握味道的穩定。

濾杯：這是一般大家最注意的地方，不同的濾杯使用不同的濾紙。除了濾杯，也有金屬濾網可選擇使用。一般常見的濾杯就是扇形、錐形及波浪形；不同的材質，如金屬、陶瓷、塑膠等等，各有不同的使用習慣及優點，這也是許多人收藏的項目之一，像我自己就有五、六款不同的濾杯。

底壺：盛載著濾杯滴落下的萃取液，基本上就是選擇透明看得到咖啡液的為主，耐高溫的玻璃材質是主要首選。或是更加簡約的話，比如個人使用時可以直接用杯子接取也是不錯的做法。

基本的道具就是這幾項，其他再慢慢地陸續添加使用，一件一件慢慢買齊。我的第一款入門款是日本品牌KINTO的SLS系列，利用金屬濾網來萃取，算是很簡單的組合，而且造型又漂亮、富設計感。另外，台灣設計品牌TOAST也是我最近的心頭好，圓錐設計，乾淨俐落。選擇手沖用具，不只是要喝杯好咖啡，重要的是還要提升一下好生活質感與美感。

KINTO的Pour Over Kettle
與SLS系列濾杯。

ABOUT... COFFEE

簡單沖煮自家美味

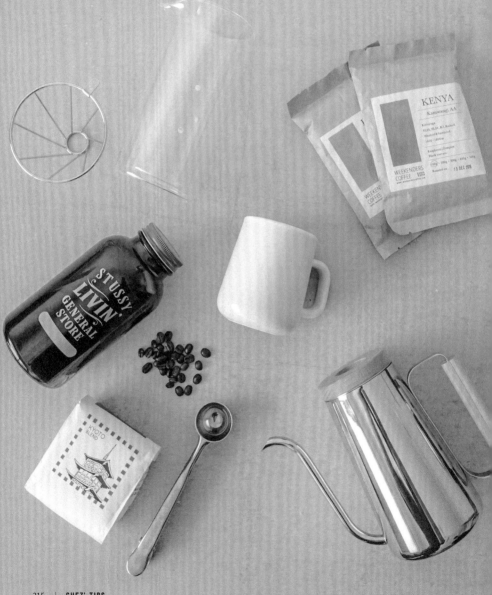

日本，自助旅行者的天堂

常常一個人旅行的結果，就是會上癮。尤其是日本，簡直是一個人自助旅行的天堂。從都市到鄉下，生活的便利性與多樣的傳統文化、景致的便利性與多樣的傳統文化、景致的挑戰度很低，加上治安良好，自助行的挑戰度很低，最重要的是距離台灣很近，搭個飛機最久二、三、四個小時就到了，比台北搭車去墾丁還要快！

當然，你要對日本有基本的認識，行前工作就得做好準備，最好平時就要收集資料，要去哪玩、要吃些什麼，可以先多看看網路、雜誌上的資料。特別建議搭配Google Map的自訂地圖與儲存景點功能來使用，只要靈活運用手機和網路，旅行就更簡單了。

超便利的大眾交通工具

既然這本書說的是關西地區，那我就拿這裡來介紹好了。前往關西非常簡單，台灣桃園、高雄機場都有直飛關西機場的航班，包含廉價航空在內每天都有，往返十分方便，只要帶著護照，隨時都可以買張機票就出發。

然後，到了關西機場之後，最重要的問題就是前往各城市的交通。日本雖然很大，但他們有著世界數一數二方便的交通網，雖然看似複雜，分工卻非常細膩，而且標示明確，從機場往大阪、神戶、京都等地，都有十分方便的電車或是巴士。只要熟悉大眾交通工具，對自助旅行絕對是一大幫助。

善用周遊卡與儲值卡

在大阪，移動時大多是以地下鐵、私鐵或JR路線為主，不同的路線票價也不相同，當然對短期旅客來說，最方便的方法就是買張周遊卡一網打盡，還可以同時享有許多景點的免費或是折扣服務。另外，也可以使用能儲值的JR系統的 ICOCA（現在東京的SUICA也通用），還能在便利商店使用消費，或是在自動販賣機買瓶水。

神戶就比較簡單了，景點大概都集中在JR站附近，然後就靠著雙腳走透透啦！

至於京都方面，最方便就是公車系統了。一天花一張500日圓的公車周遊卡就足夠京都玩透透了，或是地鐵與公車共通的京都觀光一日乘車券（1200日圓），同樣包含許多觀光景點優惠，不過就得注意一下路線圖與公車時間。不妨就用Google Map好好計劃一下要怎麼搭車才正確。

旅行途中，以大眾交通工具來移動是個享受當地生活步調的好方法，也可以趁機休息一下，再往下個地點前進。不過，在車上記得要安靜點喔！

一個人旅行挺容易上癮

地下鐵・ニュートラム・バス

エンジョイ
エコカード

通用日
28年**12**月**29**日 4枚01

当日限り

持参人一名様有効

¥ **800**

3H340403

企画乗車券・乗車券（近畿日本鉄道） 399031-01
KINTETSU RAIL PASS plus
【発売用】 発売額 **5000円**

12.14 -9:09京都

Railway Ticket
→近鉄線
全線乗降フリー

12.14日から5日間有効
近鉄全線各駅（ケーブル線を含む、葛城山ロープウェイを除く）と伊賀鉄道で自由に乗り降りできます

Insert this ticket into the slot of
an automatic ticket gate.
Show this ticket to the staff of facilities.

払戻手数料500円（全券片：2）
16-12-14 09:08:38 京都090 #8402 近鉄

ICOCA

矢印の方向にお入れください

地下鉄全線一日乗車券
161226H1055763 740円

浅間町 (351)
地下鉄
名古屋市交通局

市バス・京都バス一日乗車券カード
Kyoto City Bus & Kyoto Bus One-day Pass
京都市営巴士・京都巴士一日乗車券

京都水族館
×
京都鉄道
博物館

近畿日本鉄道 特急券

京都 ➡ 伊勢市

1番線のりば （11：16着）

12月**14**日 **9：15**発 賢島ゆき

1号車 **6D**番 🚭 ☀

1610円

16-12-14 09:12:24 京都230 (1009-4924-0)

旅行中最實在的依靠

對於旅行者來說，背包，是裝載著希望，裡頭的一切都是你熟悉的幫助，讓你在陌生的城市生活著。尤其是自助旅行的時候，它就是你最實在的依靠。

我很習慣一個人獨自旅行，常常只帶個背包，很輕便的就往日本出發，短短三、四天的話，一個背包就已足夠。基本上，只要帶好明天要換穿的褲子、內褲就夠了，日本的氣候乾燥，每天晚上洗好衣服後晾一個晚上就乾了，或是要購買新的來替換也很方便。

精簡必要配備少負擔

背包裡裝什麼是因人而異，重點是要精簡有力，拿東西要方便。太大，搭乘大眾交通工具的時候會影響他人，讓自己陷入難堪。太小，容量不足，隨時購入的戰利品要放哪，真的挺是一門深奧的學問。

來分享一下我自己的習慣。因為

可能還會帶著電腦與相機，畢竟出門在外也可能會有工作得交代，所以放置電腦的隔層設計是必要的，在過海關的時候要抽出來放回去也方便，動作俐落迅速。

說起來，喬治庫隆尼的電影《型男飛行日誌Up in the Air》的確教了我不少撇步。再來就是相機、行動電源等等有鋰電池的3C商品要帶在身上，還有相關證件、錢等等，其他簡單就好，不是很重要、必備的就少帶，不要增加自己的負擔。

防水、耐磨是基本要求

至於材質方面，基本的防水、耐磨是必要的需求，可以應付突然而來的天氣變化，下雨、下雪通通不怕，重要的是裡頭的東西不要濕了就好。

大部分我都愛用登山品牌或是軍用品牌為主的背包，不過最近愛用的是這一顆加拿大來的Herschel的後背包，BARLOW。總是喜歡隨手放在地上的我，採用CORDURA材質

的耐磨面料很深得我心，左右兩邊又有開放式口袋可以放水、放瓶罐，或是方便拿取小東西；再者，貼背的部分有做加強軟墊的設計，提供十足的舒適度。最酷的是還有內建背包雨衣，小、大雨都不怕了。容量大概31公升，作為短期旅行之用已非常足夠了！

防撥水與耐磨的面料是必要的。

BACKPACK

肩上背的負擔是夢想

一雙舒適的鞋子比什麼都重要

對我來說，旅行最重要的一點就是要選一雙好穿的鞋子，畢竟來到日本，每天都要走上數公里的路程，在都市裡或許還算輕鬆簡單，但若是會往郊外移動，那就真的得注意了。何況是來到關西，尤其是京都，大大小小參訪的寺廟神社，也夠你走的了！

所以囉，請保護好你的雙腳，選雙好走的鞋子，這是行前準備非常重要的一環。而在挑選鞋子的時候，也要避免穿新鞋去旅行，除非你能肯定它不會咬腳或是太硬而造成負擔。如果真的要穿新鞋，我會建議事前多穿幾次，讓鞋子更為合腳後再穿去旅行會比較合適。

除了舒適，還要留意穿搭風格

好穿的鞋子固然重要，整體的造型穿搭可也不容忽視。皮鞋、高跟鞋、夾腳拖這類不合時宜的鞋款把它放在家裡就好，不適合帶去旅行。輕量、舒適、好搭配是幾個挑選的重點，旅行時應該不會每天都穿一樣的

作為一介鞋迷的我，當然有很多心頭好選擇，主要都是以跑鞋系列為搭配首選，尤其是復刻的經典跑鞋，有著必備的舒適與輕量，同時又兼顧造型搭配的輕鬆。我會看旅行的長短決定鞋子數量，通常都會帶兩雙交互穿搭，天數少的話，如四、五天的旅程一雙就足夠了。如果有較多的登山或是野外行程，尤其是冬天會下雪的氣候，不妨把防水與抓地力的性能也考慮進去。這時，登山靴款當然是首選，不過越野跑鞋會帶來更多的方便靈活性與舒適度，也是不錯的選擇。

兼具復古與未來感的經典鞋款

近來的心頭好是New Balance 最為經典之一的M1700，雖然定價偏高，不過經典的鞋型與美國製造的優異質感，絕對對得起荷包。選了最基本的灰色，也是NB鞋款最經典的配

色，同時也搭載了許多獨家的跑鞋科技，成為具科技感的復古鞋款，舒適度與注目度當然不容置疑。有次被日本海關臨檢，一脫鞋就吸引了海關人員的目光，果然也是識貨之人呀！

在這個球鞋搭配掛帥的時代，衣服，可以依照自己的風格做搭配組合，只要不會對行李造成負擔就可以多帶一雙鞋子。

最近的愛，New Balance M1700。

ABOUT... # SNEAKER

每一步伐都是願望的實踐

方便輕鬆好駕馭是選擇重點

我不是專業的攝影師，只是喜愛記錄生活的所見，相機對我來說，就是要方便輕鬆好駕馭。以往在底片時代，總是喜歡帶著輕便的傻瓜相機隨身記錄生活中的各種細節；後來，為了討口飯吃，而將它升級成了數位機型。只是一切還是以方便為優先考量，因此太過笨重的單眼相機就不是我的首選。也因為我執著於全片幅，所以SONY的無反光鏡全幅機alpha 7系列就成了我的隨身機款，加上它稍短身的鏡頭設計，讓我還能夠將它塞進外套的大口袋中。

用超廣角捕捉完美魅力

正因為我愛著超廣角鏡頭的強烈張力，所以才會執著於全片幅的相機，如此也才能夠完整呈現段的魅力。平時隨身記錄時會搭配Voigtlander的15mm定焦鏡，而用於寫稿或是寫書時（就是這本書），就會換上SONY與Zeiss蔡司合作的16-7，許多食物、咖啡的近拍工作，交

35mm/F4自動對焦鏡頭，因為它擁有快速對焦與超廣角的特性。雖然平時已經習慣手動對焦，但是用在書上、工作上，有自動對焦才會比較安心，而且擁有著蔡頭的T*鍍膜，就是個產出好成像的保證。

另外，我還有許多老手動鏡，都有著極短鏡後距的優勢，只要透過轉接環就能夠輕鬆讓這些鏡頭繼續服役使用，反正都是定焦鏡，也養成了快速手動對焦的習慣，挺是優秀。

用Wifi連接世界

內建Wifi幾乎可算是現在新相機都有的基本功能，符合隨拍隨分享的快速節奏、傳到手機或是上傳到IG、FB就像反射動作般一氣呵成。

另外的輔助工具，當然就是手機了。現在手機的解析度已經足夠許多印刷使用，而且強大的APP都可以直接修圖輸出，作為記錄輔助真是太方便不過了。現在服役的是iPhone

給手機反而更方便許多。

最重要的是，只要熟悉手上的器材，小相機也能拍出好照片！

SONY alpha 7 with Zeiss 16-35mm/F4

記錄著旅途的美好瞬間

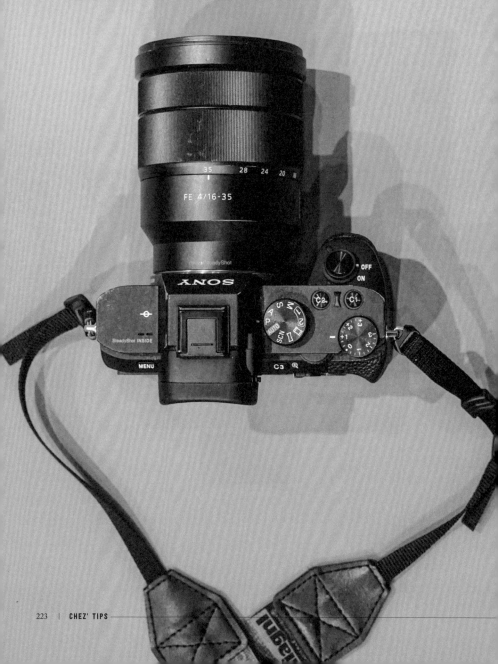

國家圖書館出版品預行編目資料

咖啡關西 / Chez Kuo著. -- 初版.
--臺北市：臺灣東販, 2017.07
224面；14.8 × 21公分 -- (CHEZ日常工事)

ISBN 978-986-475-379-6(平裝)

1.咖啡館 2.旅遊 3.日本關西

991.7 106007741

CHEZ日常工事
咖啡關西
走訪京阪神特色咖啡館

2017年7月1日初版第一刷發行

作　　者　Chez Kuo
封面設計　大象兔有限公司ELEBBIT
美術編輯　鄭佳容
主　　編　楊瑞琳
發 行 人　齋木祥行
發 行 所　台灣東販股份有限公司
　　　　　＜地址＞台北市南京東路4段130號2F-1
　　　　　＜電話＞(02) 2577-8878
　　　　　＜傳真＞(02) 2577-8896
　　　　　＜網址＞http://www.tohan.com.tw
郵撥帳號　1405049-4
法律顧問　蕭雄淋律師
總 經 銷　聯合發行股份有限公司
　　　　　＜電話＞(02) 2917-8022
香港總代理　萬里機構出版有限公司
　　　　　＜電話＞2564-7511
　　　　　＜傳真＞2565-5539

© 2017 Chez Kuo / TAIWAN TOHAN CO.,LTD.

TOHAN